职业教育应用型人才培养培训创新教材

色彩

蔡毅铭 何杰华 ◎ 主编　　甘智航 孙良艳 刘小鲁

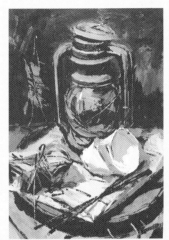
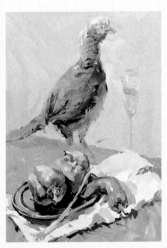
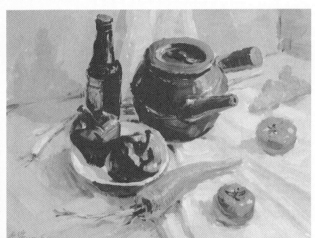
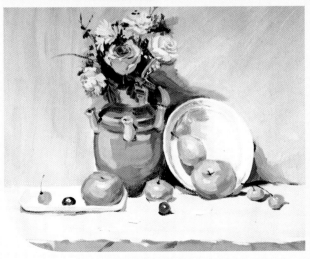
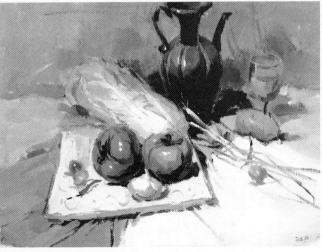

清华大学出版社
北 京

内 容 简 介

本书共四个模块：模块一为色彩欣赏与应用，旨在引导初学者认识色彩，通过欣赏名家名画和编者作品来感受色彩魅力，拓展视野，激发学习兴趣；模块二为解密色彩，是学习色彩的起步，通过对工具的使用和用笔方法等实践体会色彩的奥秘，了解光色形成原理和色彩基础知识，掌握写生色彩的观察方法与表现规律；模块三为色彩的基本规律，旨在让初学者重点体会色彩的变化规律和色彩关系之间的联系，掌握写生色彩的客观规律和表现方法；模块四为色彩造型因素和方法，旨在通过系统的实训，分阶段、分任务逐个突破知识点，使初学者在系统的任务中掌握色彩的观察方法、水粉画的着色方法以及用笔基本技巧等，提高观察能力和表现技巧。

本书实例丰富、图文并茂、实践性强，可作为职业院校和应用型大学艺术设计类专业的教学用书，还可作为美术高考的基础教材，也可作为广大美术爱好者的自学用书。

本书封面贴有清华大学出版社防伪标签，无标签者不得销售。
版权所有，侵权必究。举报：010-62782989，beiqinquan@tup.tsinghua.edu.cn。

图书在版编目（CIP）数据

色彩/蔡毅铭，何杰华主编. —北京：清华大学出版社，2020.5（2024.8重印）
职业教育应用型人才培养培训创新教材
ISBN 978-7-302-54258-2

Ⅰ. ①色… Ⅱ. ①蔡… ②何… Ⅲ. ①色彩学－高等学校－教材 Ⅳ. ①J063

中国版本图书馆CIP数据核字（2019）第258154号

责任编辑：王剑乔
封面设计：刘　键
责任校对：李　梅
责任印制：刘　菲

出版发行：清华大学出版社
网　　址：https://www.tup.com.cn, https://www.wqxuetang.com
地　　址：北京清华大学学研大厦A座
邮　　编：100084
社 总 机：010-83470000
邮　　购：010-62786544
投稿与读者服务：010-62776969，c-service@tup.tsinghua.edu.cn
质量反馈：010-62772015，zhiliang@tup.tsinghua.edu.cn
课件下载：https://www.tup.com.cn, 010-83470410
印 装 者：北京博海升彩色印刷有限公司
经　　销：全国新华书店
开　　本：210mm×285mm　　印　张：7.5　　字　数：204千字
版　　次：2020年5月第1版　　印　次：2024年8月第4次印刷
定　　价：59.00元

产品编号：074696-01

丛书编委会

主　编：

陈　辉

副主编（以姓氏拼音为序）：

蔡毅铭　陈　健　陈春娜　戴丽芬　何杰华　黄文颖

李唐昭　梁丽珠　刘德标　吕延辉　孙莹超　徐　慧

委　员（以姓氏拼音为序）：

陈　爽　陈伟华　甘智航　龚影梅　黄嘉亮　刘小鲁

莫泽明　孙良艳　王江荟　吴旭筠　杨子杰　姚慧莲

前　言

色彩是美术设计专业教学体系中重要的基础课程之一，艺术院校常常通过开设油画、水粉、水彩和丙烯的色彩课程训练学生观察色彩和表现色彩的能力。本书主要以水粉画为例讲解色彩的相关知识。

在当前互联网技术和信息技术发展日新月异的时代，任何事物都是不进则退，基础教学也不例外。很多从事美术教育的工作者对新形势下艺术设计专业人才培养模式和教学模式进行了有益的探索，在美术教学手段开发和教学效果上都有了一定的突破。我们只有通过不断对自身的课程进行优化，改善教学方法、增强课程的时效性，才能适应新形势下的专业要求。

本书在充分吸收国内优秀专业基础教程的基础上，结合美术教学的特点，从广大美术爱好者和艺考生的学习能力和培养目标入手，摒弃机械式的教学方法，培养初学者正确的观察方法、对色彩规律的认知及其运用，在此基础上让初学者掌握色彩塑造的技巧和方法。

本书有以下几个特点。

第一，采取模块化教学方法编写。以任务驱动为导向，从培养兴趣入手，将理论基础学习融入相关模块，让学生在"画中学，学中画"，使得"教、学、练、赏"融为一体，丰富完善和拓展教学方法，构建了一个开放的、动态的、有序的综合训练体系，给广大师生营造了一个自主、互动、愉快的教学效果。

第二，对每个任务提出了明确的学习目标和学习评价，打破以往本课程的教学往往是学生作业一交就万事大吉的情况，让初学者清楚地知道"我在做什么""我要怎么做"和"我做了什么"，这对初学者专业素养的培养和后续发展都有着重要意义。

第三，本书遵循"宽基础、重技能、活模块"和以提高能力为宗旨的原则。针对初学者，解决他们对色彩的疑问：是画我们看到的物体颜色吗？我怎么看不出那么多的颜色？怎么调出我想要的颜色？怎么用笔和用色？怎么让色调协调漂亮等教学思路进行设置。对于不了解色彩奥妙的初学者来说，色彩虽然比素描好玩，却不像素描一样容易上手出效果。

同时，本书充分发挥图片的直观性，配以视频讲解步骤，并提供了部分写生照片，使之在教与学中更易进行对比学习。

本书由蔡毅铭、何杰华担任主编，甘智航、孙良艳、刘小鲁担任副主编，具体分工如下：模块一由蔡毅铭编写，模块二由何杰华编写，模块三由刘小鲁、孙良艳编写，模块四由甘智航、蔡毅铭和何杰华编写。视频由甘智航提供。

希望本书能对读者有所帮助，若有疏漏之处，希望广大读者批评、指正。

编　者

2020 年 1 月

色彩静物写生示范
视频（1）.mp4

色彩静物写生示范
视频（2）.mp4

色彩静物写生示范
视频（3）.mp4

色彩静物写生示范
视频（4）.mp4

目 录

模块一 色彩欣赏与应用 /1

任务一　欣赏色彩作品　2
任务二　了解色彩的应用　5

模块二 解密色彩 /7

任务一　了解色彩与水粉画　8
任务二　认识水粉画工具及其使用方法　9

模块三 色彩的基本规律 /13

任务一　学习色彩的三要素　14
任务二　学习色彩的自然色与绘画色　16
任务三　学习环境色的变化规律　17
任务四　学习互补色的对比关系　18
任务五　学习冷暖色的对比关系　19

模块四 色彩造型因素和方法 /22

任务一　学习画面构图　23
任务二　学习色彩的观察方法　26
任务三　学习水粉画的表现技法　27
任务四　学习水粉画的用笔基本技法　28
任务五　学习水粉画的色调表现　30
任务六　了解水粉画常见的弊病及纠正方法　31
任务七　学画水粉画　33
任务八　范画欣赏　64

附录　写生照片 /92

参考文献 /112

COLOR

模块一
色彩欣赏与应用

随着时代的变迁，色彩的形式日益多样化，用途也更加广泛。色彩是能引起人们共同审美愉悦的、最为敏感的形式要素，在人们的社会生活、生产劳动以及日常生活中的重要作用是显而易见的。现代的科学研究资料表明，一个健康的人从外界接受的信息百分之九十以上是由视觉器官输入大脑的，来自外界的一切视觉形象，如物体的形状、空间、位置的界限和区别都是通过色彩区别和明暗关系得到反映的，而视觉的第一印象往往是对色彩的感觉。对色彩的兴趣导致了人们的色彩审美意识，成为人们学会用色彩装饰美化生活的前提因素。因此，色彩对于每一位学生的专业发展来说，不仅仅是基础需要，更重要的是能不断拓展学生视野，激发学生对色彩学习的兴趣与热情，更好地让学生将专业知识运用到各专业领域中。

学习目标
（1）从视觉上感受和认知色彩，清楚色彩学习的目标。
（2）重点通过欣赏名家作品以及学习色彩在各专业领域的应用，对色彩产生初步印象，激发学习色彩的热情和期待。

学习过程
通过作品欣赏，感受不同色彩画的塑造方法、技巧和视觉效果，了解色彩画的用途和表现效果。

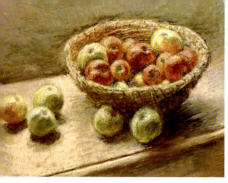
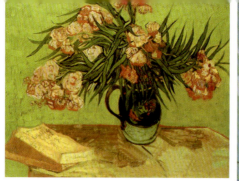
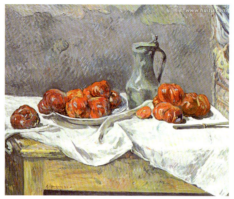
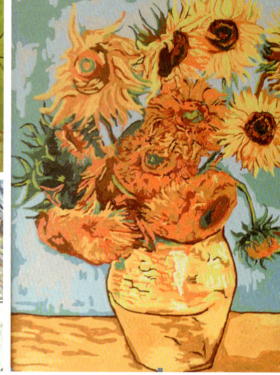
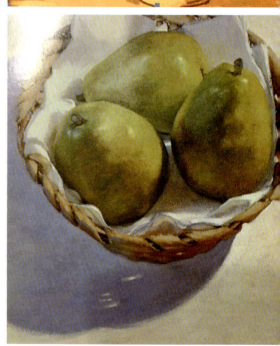

图 1-1	图 1-2	图 1-4
	图 1-3	
		图 1-5

图 1-1　油画《静物》　莫奈（法国）

图 1-2　油画《瓶花》　凡·高（荷兰）

图 1-3　油画《静物》　高更（法国）

图 1-4　油画《向日葵》　凡·高（荷兰）

图 1-5　油画《三个梨》　比尔·泰茨沃思（德国）

任务一　欣赏色彩作品

1. 名家作品

图 1-1 所示油画，作者把绿色和红色的水果在画面上经过色调处理，通过干画法，以小笔速使画面的冷暖色协调和谐。

图 1-2 所示静物富有动感的笔触，让人看到花束旺盛的生命力。同时，画面冷暖色块的处理让主体物更加突出。

图 1-3 所示画面的用色丰富且统一，冷暖色的比例让水果更突出。画法上比较注重运用冷暖色，笔触张扬有力，增添了画面的生动感。

图 1-4 所示油画《向日葵》是荷兰画家凡·高在阳光明媚的法国南部所作。凡·高用简练的笔法表现出植物形貌，充满了律动感及生命力。《向日葵》是凡·高最典型、最具代表性的作品。

图 1-5 所示油画《三个梨》，画面呈现的是写实的画风、细腻的画法。作者观察非常细致，水果刻画结实立体，很有质感，高光非常生动。

2. 编者作品

图 1-6 所示水粉画，画面上的玫瑰花刻画到位，无论是结构还是色彩，都把握住花的特点。同时，水果的色调比较协调，有色彩冷暖关系的变化。

图 1-7 所示水粉画的画面色调比较和谐，饱和度高，色彩对比度强烈，特别是在衬布和橙子的色调处理上做法比较聪明，通过压低衬布的纯度来拉开两者之间的色彩对比，从而表现其空间感，刻画细致。

图 1-8 所示水粉画用笔肯定，用色大胆，注重色彩冷暖关系的处理和色彩明度的对比，使画面效果清新明朗，色彩关系准确。

图 1-9 所示水粉画构图比较简单，但用笔很大胆，画面造型比例协调，刻画结实立体，有较好的空间效果，特别是纸的质感表现生动。

图 1-6 水粉画《有花的静物》 蔡毅铭

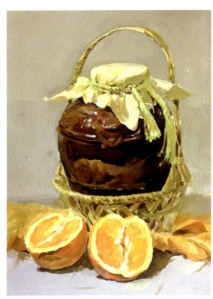

图 1-7 水粉画《静物》 甘智航

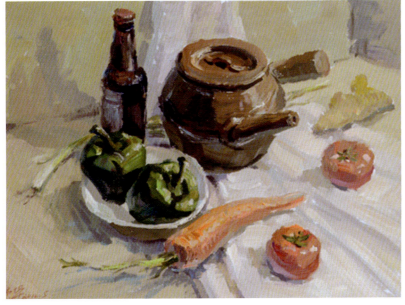

图 1-8 水粉画《侧光的静物》 何杰华

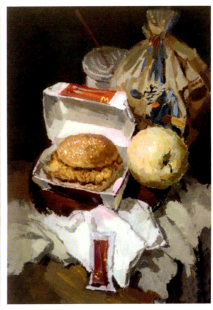

图 1-9 水粉画《快餐组合》 刘小鲁

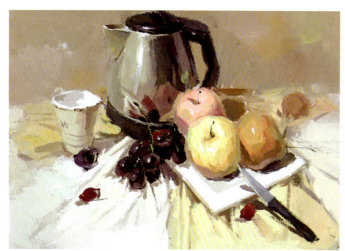

图 1-10　水粉画《静物》　孙良艳

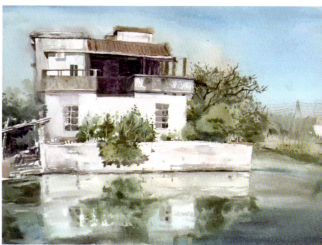

图 1-11　水彩《水乡古朗》　陈辉

图 1-10 所示水粉画的画面色调和谐，用笔轻松，通过干湿结合的手法塑造背景和前面物体的空间，特别是不锈钢的塑造，笔法熟练，注意观察和理解不锈钢物体的色彩变化，质感表现到位。

图 1-11 用水彩的表现技法将岭南水乡特色表现得淋漓尽致。干湿结合，将画面空间感和水色倒影的效果表现出来，色彩通透，色调和谐。

图 1-12 所示水彩画的画面体现出非常扎实的基本功，造型准确，刻画细腻，构图新颖，通过干湿结合从上到下进行刻画，注重画面的质感表现和色彩之间的关系对比，自然生动。

图 1-13 所示水彩画通过干湿结合的画法，将玻璃、水珠和地面的质感刻画得生动具体，前后虚实空间的处理体现出作者水彩画的功力，画面别有一番意境。

学习评价

欣赏以上作品以后，请说说你的感受。你能分辨出水粉画和水彩画吗？请说出两者之间的色彩特性和表现特点。

图 1-12　水彩《满堂红》　张峭然

图 1-13　水彩《带你去远方系列五》　张峭然

任务二 了解色彩的应用

对于初学者来说，色彩是学习绘画的基础课程。色彩对于绘画创作者来说，是感受生活、记录感受的方式，使这些感受和想象形象化、具体化，是由造型训练走向美术创作和设计的必然途径。色彩的应用非常广泛，图1-14为室内设计，以暖色调为主，整个色彩比较和谐，中间的冷色点缀增加了层次感。图1-15为广告设计，以暖色调为主，热烈缤纷，衬托节日的气氛。图1-16为插画设计，以粉色渲染浪漫温馨的气氛。图1-17为标志设计，采用红橙色表现出激情热烈，突显运动主题。图1-18采用绿色与红色互补对比，给人强烈的视觉冲击效果，绿色有健康安全的含义。图1-19为海报设计，字体设计采用活泼的黄色和绿色为主色调表现主题，等等。通过色彩可以表达出设计主题、区分空间关系、表达内涵与情感，从而达到设计的意图。

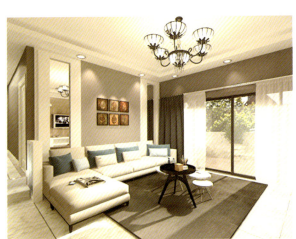

图1-14　色彩在室内设计中的应用
图1-15　色彩在广告设计中的应用
图1-16　色彩在插画设计中的应用　蔡婷婷
图1-17　色彩在标志设计中的应用　陈辉
图1-18　色彩在标志设计中的应用　陈辉
图1-19　色彩在海报设计中的应用　刘巧稚

学习评价

（1）通过学习欣赏，你对色彩的认识有什么变化？受到什么启发？

（2）请列举3~5个色彩在日常生活中应用的例子。

模块二
解密色彩

　　水粉画经过多年的发展，已经成为很多艺术院校作为艺术高考色彩考核中重要的一门考试内容。考生通过水粉画进行色彩训练，能加强对色彩的观察和表现力，学会用色、调色的方法与技巧。水粉画的工具材料发展迅猛，画法特点鲜明，便于推广，非常适合广大美术爱好者和设计人员使用。

学习目标

　　（1）了解光色形成原理和色彩基础知识，掌握写生色彩的观察方法与表现规律，培养发现、捕捉和表现色彩的能力。

　　（2）了解水粉画的工具材料特点和表现方法，并进行相关的练习，逐步掌握水粉画色彩写生的表现技法。

学习过程

　　本模块分为两个任务：任务一了解色彩与水粉画，帮助初学者了解色彩的相关知识，拓宽学生视野，建立色彩审美观念；任务二介绍水粉画的工具材料和使用方法。

任务一　了解色彩与水粉画

1. 关于色彩

在人类物质生活和精神生活发展的过程中，色彩始终散发着神奇的魅力。人们不仅发现、观察、创造、欣赏着绚丽缤纷的色彩世界，还通过时代的变迁不断深化对色彩的认识和运用。

色彩是以色光为主体的客观存在，对于人则是一种视像感觉，产生这种感觉基于三种因素：一是光；二是物体对光的反射；三是人的视觉器官——眼。即不同波长的可见光投射到物体上，一部分波长的光被吸收，另一部分波长的光被反射出来刺激人的眼睛，经过视神经传递到大脑，形成对物体的色彩信息，即人的色彩感觉。因此，光、眼、物三者之间的关系构成了色彩研究和色彩学的基本内容，同时也是色彩实践的理论基础与依据。

色彩在专业院校绘画和艺术设计专业教学中占有重要的地位，远看颜色近看花，色彩在设计和实际应用中起到先声夺人的作用，并在引导人们认识事物、表达感情方面有着特殊的地位。如图 2-1 所示油画，陈旧的桌子上铺着一块白色台布，上面放着一篮苹果及一个酒瓶，白色的瓷盘中盛着水果，色彩响亮凝重。白色与黑色使画面呈现出冷漠、僵硬之感，红、黄、绿等颜色分布醒目。画家强调了物体的体积和空间感，将现实物体视为一堆结构综合体，体现出一种冷峻的内在精神气质。

图 2-2 描绘的是晨雾笼罩中日出时港口的景象。在由淡紫、微红、蓝灰和橙黄等颜色组成的色调中，一轮生机勃勃的红日拖着海水中一缕橙黄色的波光冉冉升起。海水、天空、景物在轻松的笔调中交错渗透，浑然一体。

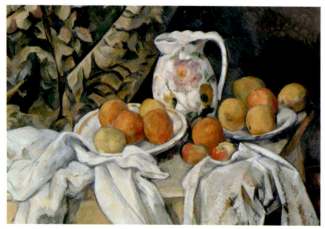

图 2-1　油画《一篮苹果》塞尚（法国）

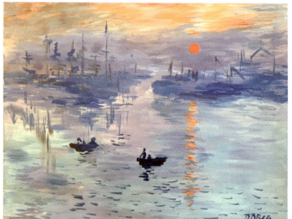

图 2-2　油画《日出·印象》莫奈（法国）

2. 关于水粉画

在国外并没有水粉画这一独立的画种，而是把它包括在水彩画的范畴中，称为不透明的水彩画。在我国由于社会经济和文化条件的原因，普及美术和实用美术发展较快，从而促进了水粉画的普及与发展，在现在的美术训练和美术高考中应用十分广泛。它具有一套完整而系统的、与其他画种不同的技法，成为在绘画领域中具有群众基础而又受专业画家所钟爱的画种，具有独特的美学价值和艺术风貌。

水粉画是指用水调和含胶的粉质颜料绘制而成的一种绘画作品。其表现特点是处在不透明和半透明之间，可以在画面上产生鲜明、艳丽、柔润、浑厚的艺术效果。

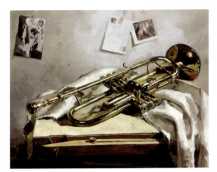

图 2-3 《静物》 刘小鲁

水粉画含粉,所以对水色流畅的活动性会产生一定的限制。它在湿的时候,颜色的饱和度较高,干后,则由于粉的作用及颜色失去光泽,饱和度会降低,这就是它颜色纯度的局限性。

水粉画的基本绘画技法有干画、湿画两种画法,有些人把厚画法和薄画法也包括在内,我们在模块三中会进行详细讲解。

图 2-3 以干画法为主,也可以叫厚画法。通过不同手法来表现物体的质感,比如乐器的质感就表现得非常好。

任务二　认识水粉画工具及其使用方法

1. 水粉笔

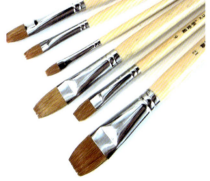

图 2-4 扇形画笔

现在流行的水粉笔有三大类:羊毫、狼毫及尼龙毛笔。羊毫的特点是含水量较大,醮色较多,优点是一笔颜色涂出的面积较大,缺点是由于含水量太大,画出的笔触容易浑浊,不适合细节的刻画。狼毫的特点是含水量较少,比羊毫的弹性好,适合局部细节的刻画。随着社会的进步,市面上大量流行尼龙毛笔,在选择尼龙毛笔时,要特别注意它的质地,要软且具有弹性,切忌笔锋过硬。过硬笔锋的画笔往往很难醮上颜料,在画面上容易拖起下面的颜色,使覆盖力大为降低。在选择笔的形状时,不同的种类多选择一些,如扇形(图 2-4)、扁平(图 2-5)、尖头、刀笔等,以备不同场合,不同题材的作画之需。

2. 水粉颜料

水粉颜料有锡管装颜料,也有罐装颜料。水粉颜料膏体细腻,色彩饱和度较高。初学者可以先用锡管装 24 色或 36 色(图 2-6),用完再添加散装色(图 2-7)。

图 2-5 扁平画笔

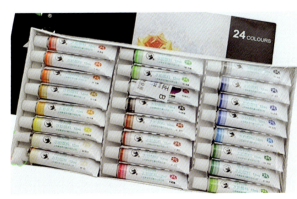

图 2-6 锡管装水粉颜料

图 2-7 罐装水粉颜料

3. 纸张

在纸张的选择上,应选用有纹理的优质水彩画纸,吸水性不能太强,也可以使用水粉纸(图2-8)。有些劣质的纸张,不但吸水还吸颜色,使颜色干后发黑,用这样的纸张作画,画面的颜色难以明快亮丽。

4. 调色盒

调色盒的选择比较多,可以根据需要进行选择(图2-9),调色盒的颜色参考顺序如图2-10所示。

图 2-8　水粉纸

图 2-9　调色盒

白色	白色	浅灰	灰色	深灰	蓝莲	浅蟹灰	淡青灰	灰豆绿
牙黄灰	米驼	月灰	豆沙红	红灰	紫灰	蓝灰	绿灰	国美绿
国美黄	拿坡里黄	肉色	香苹果	橙棕 橙灰	青莲	天蓝	橄榄灰	粉绿
柠檬黄	中黄	橘黄	土红	赭石	热褐	群青	橄榄绿	淡绿
淡黄	土黄	朱红	大红	深红	黑色	普蓝	墨绿	翠绿

图 2-10　调色盒的颜色参考顺序

5. 其他工具

其他工具还有画架（图2-11和图2-12）、调色板（图2-13）、水桶（图2-14）、喷水壶（图2-15）、画板、胶布、吸水海绵等。画水粉画前需要准备的工具如图2-16所示。

图2-11　木画架　　　　　图2-12　金属画架　　　　　图2-13　调色板

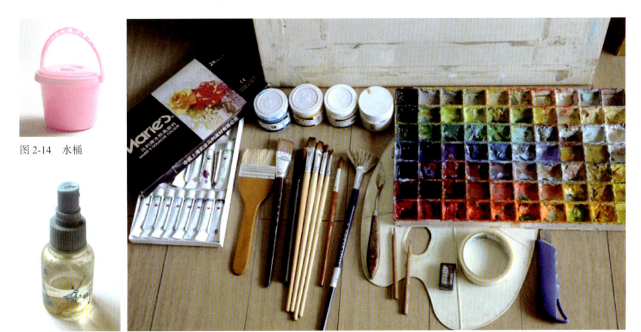

图2-14　水桶

图2-15　喷水壶　　图2-16　水粉画工具

学习评价

（1）课前要准备好相关的水粉画工具，并把颜料按照色彩的顺序，色相环的顺序，从冷到暖、从暗到亮排列好，挤到调色盒中（图 2-17）。

（2）课前要把画纸用透明胶布固定在画板上。

（3）尝试在画纸上画出如图 2-18 所示的彩虹色序的颜色。

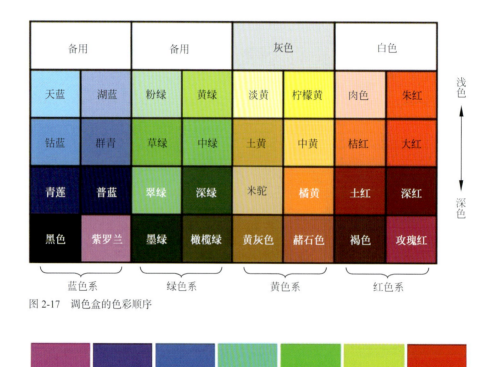

图 2-17　调色盒的色彩顺序

图 2-18　填色练习

模块三
色彩的基本规律

本模块主要学习色彩的基本规律。色彩的表现方法有很多种，在进行色彩绘画之前一定要先了解色彩的变化规律，只有清楚色彩受哪些因素的影响，在作画时才能做到有依有据，从容表现。对于初学者来说，除了需要掌握一定的色彩知识以外，还必须通过大量的写生进行实践探索，找到表现对象的色彩规律和方法，甚至是建立独特的色彩表现语言。

学习目标

通过本模块的学习，掌握色彩的基础知识，体会色彩的变化规律，获取写生色彩的客观规律和表现方法，激发善于观察、热爱生活的良好品格。

学习过程

本模块将学习色彩的三要素，学习色彩自然色、绘画色和环境色，学习互补色对比和冷暖对比，并进行色彩综合练习。

任务一　学习色彩的三要素

色彩可分为无彩色和有彩色两大类。前者如黑、白、灰色系，后者如红、黄、蓝等色系。

自然界的色彩千差万别，除了红、橙、黄、绿、青、蓝、紫基本色之外，红中还有深红、土红、大红、玫瑰红等不同的颜色。黄里面也有中黄、淡黄、柠檬黄、土黄等颜色。其中有的色彩鲜艳，有的色彩灰暗，有的色彩深沉，那么如何进行区分呢？我们把色彩的区别归纳为三个方面：色相、纯度、明度，这就是色彩的三要素。

1. 色相

色相是指色彩的相貌，它是区别色彩特征的最重要的因素。

基本色相为红、橙、黄、绿、蓝、紫。在各色中间加一个中间色，按光顺序分为红、红橙、橙、黄橙、黄、黄绿、绿、蓝绿、青、蓝紫、紫、紫红，如图3-1所示。如果进一步再找出其中间色，便可以得到二十四个色相，如图3-2所示。

2. 纯度

纯度是指色彩的鲜艳度或者饱和度。饱和度高的叫高纯度，饱和度低的叫低纯度。在一种颜色中，加入的色彩成分越多，它的纯度就越低；反之，包含的色彩成分种类越少，纯度就越高，例如蓝色，有鲜艳单纯的纯蓝，也有较淡薄粉气的天蓝，如图3-3所示。

3. 明度

明度是指色彩的明亮程度。在最基本的两个明度单色里，最暗是黑色，最亮是白色。在黑与白之间又可以分出很多个灰度，所以在一种颜色

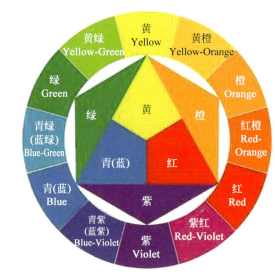

图3-1　十二色相环

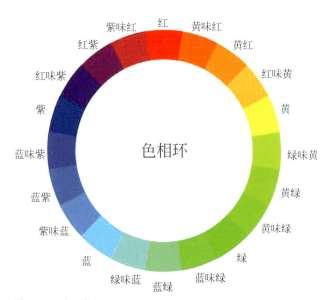

图3-2　二十四色相环

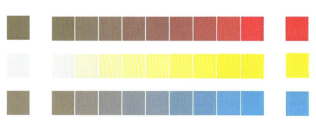

图3-3　红、黄、蓝三色纯度色阶示意图

里加入的白色越多，明度就越高，加入的黑色越多，明度就越低。在不加黑白色时，各种颜色也是有区别的。例如黄色是最明亮的色彩，其他依次为橙、红、蓝、紫。

如图 3-4 所示，从中间红色往左依次加入白色，明度越来越高；往右红色加入黑色，明度越来越低，通过示意图可以看到所产生的明度变化，效果非常明显。

明白了如何提高或者降低色彩明度的规律，我们就可以通过明度色阶来练习。除此之外，还可以通过单色练习来更好地理解明度的规律。

图 3-5 和图 3-6 是水粉静物单色作品，手套在画面中明度整体最重，白布明度最高，其他物体的明度介于两者之间，在刻画单个物体时，通过亮部加白提高明度，暗部加黑降低明度，从而丰富画面和物体的明暗层次。

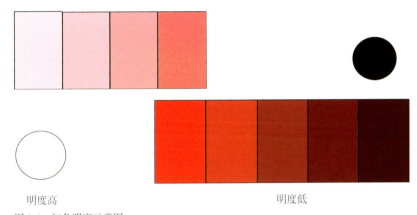

图 3-4　红色明度示意图

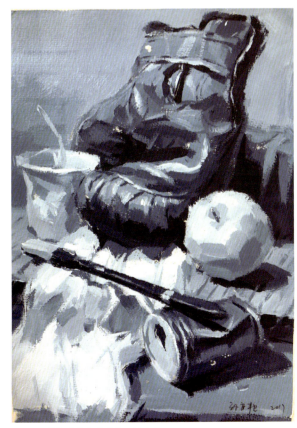

图 3-5　《有手套的静物》　刘小鲁

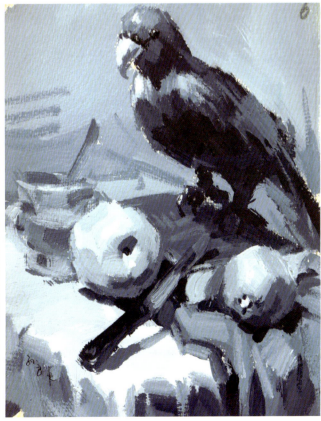

图 3-6　《有鸟的静物》　刘小鲁

学习评价

（1）色环练习要求

以三原色红、黄、蓝为原色，按照三色环的要求上色，间色和复色要求用原色调出来。

（2）纯度练习要求

以三原色红、黄、蓝为主，在红、黄、蓝分别加入等份的黑、白、灰；做一个10色阶的练习，观察红、黄、蓝纯度的变化。做到调色均匀，涂色干净，明度变化明显。

（3）明度练习要求

如图3-7所示，画出一种颜色三种以上明度的变化，要求调色均匀，涂色干净，明度变化明显。

以上练习均以16开纸来完成。

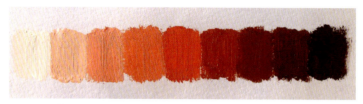

图3-7　红色明度示意图

任务二　学习色彩的自然色与绘画色

学习了色彩的三要素以后，想一想生活中的物体在一定的光照和周围环境影响下，物体本来的颜色会发生什么变化？例如，红彤彤的夕阳普照的大地，霓虹灯闪烁的街道等。我们会发现物体本身固有的颜色受到了光源颜色的影响而发生了变化。

1. 固有色

固有色是指物体在自然光照射下所呈现出的本来颜色，如红花、绿叶等色彩的区别。

2. 光源色

光源色是指某种光线（太阳光、月光、灯光、蜡烛光等）照射到物体后所产生的色彩变化。

在日常生活中，同样一个物体在不同的光线照射下会呈现不同的色彩变化。比如，同是阳光，早晨、中午、傍晚的色彩是不相同的。例如，莫奈的《鲁昂大教堂》连作，表现了不同时间鲁昂大教堂的色彩变化。图3-8（a）是在清晨自然光的条件下，由于天光的影响，教堂的色调偏冷；图3-8（b）是中午在烈日下的教堂，画面变成了黄色调；图3-8（c）是傍晚的教堂在夕阳下整体偏橙色。

学习评价

通过学习，初步了解光源色和固有色。

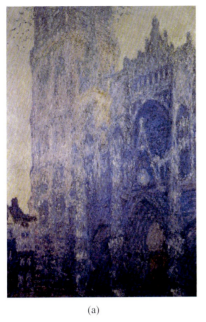 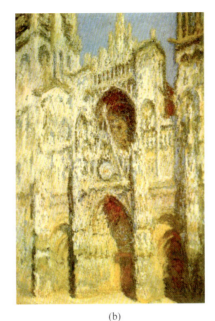 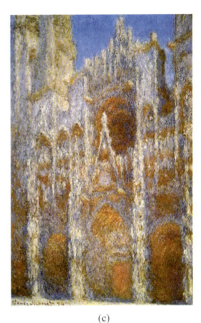

(a) (b) (c)

图 3-8 《鲁昂大教堂》 莫奈（法国）

任务三　学习环境色的变化规律

物体表面受到光照后，吸收部分光的同时也将另外一些光反射到周围的物体上，并且在暗部反映较为明显。环境色的存在和变化能够将画面中每一个物体联系在一起，做到"你中有我，我中有你"（图 3-9 和图 3-10），丰富了画面的色彩关系。因此，掌握环境色的运用非常重要。

由于背景色彩的改变，几个水果的颜色也呈现出不同的变化，图 3-11 和图 3-12 中水果受红色衬布的影响，颜色偏暖；图 3-13 和图 3-14 中水果受蓝色桌面的影响，颜色偏冷。

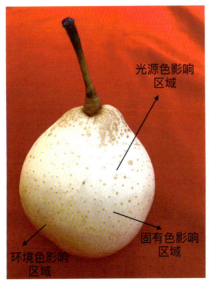 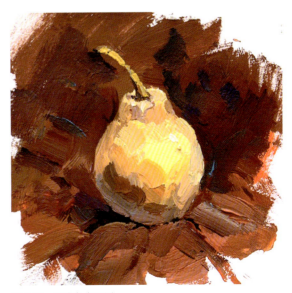

图 3-9　环境色分析图 图 3-10　环境色表现图

图 3-11 暖环境色分析图

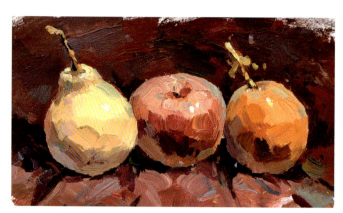

图 3-12 暖环境色表现图

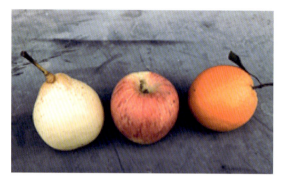

图 3-13 冷环境色分析图

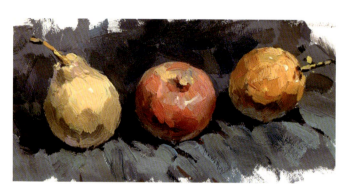

图 3-14 冷环境色表现图

学习评价

环境色练习要求（可参考图 3-15 从最简单的平涂入手）：
（1）一个橙子放在颜色鲜艳的衬布上。
（2）固有色、光源色和环境色要明确。
（3）采用平涂法。
（4）投影可以运用推移的手法。

图 3-15 色彩表现结构图

任务四 学习互补色的对比关系

互补色对比是将色相环上 180°相对立的两种颜色并置产生的对比效果，即把色性完全相反的色彩搭配在同一个空间里，例如红与绿、黄与紫、橙与蓝色彩的并置。互补色的特点是一明一暗，一冷一暖，在色相上有很强的对比关系。当两个互补色出现在同一画面时，需要做出适当的处理以使画面更加协调。在图 3-16 和图 3-17 中，主体物都是蓝色的，搭配了少量的橙色物件，为了协调，在橙色里加入了大量的黄色，蓝色主体物也加入了黄色。

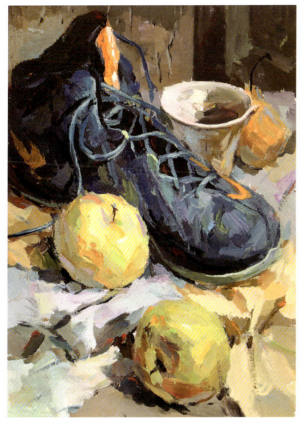

图 3-16 《有鞋的静物》 刘小鲁

图 3-17 《陶罐水果静物》 刘小鲁

学习评价

运用黄、紫互补色做一幅对比色调小色稿，要求用笔轻松、大胆、肯定。

任务五　学习冷暖色的对比关系

色彩的冷暖是一种色彩感觉，夏天太阳高照，给人温暖的感觉；冬天白雪皑皑，让人觉得寒冷、平静。广义上我们把红、橙、黄作为暖色，把蓝、青、紫作为冷色。如图 3-18 所示，红色视觉感强烈，让人联想到热烈、奔放；橙色视觉感较强烈，让人联想到太阳光，温暖明亮；黄色视觉感一般，让人联想到向日葵、成熟的麦子、丰收的喜悦；青色视觉感平静，给人感觉凉爽和平静；蓝色视觉感宁静、寒冷，让人联想到海洋、天空、冰川；紫色视觉感神秘、高冷，让人联想到薰衣草和星空。

图 3-18 冷暖色对比图

但所谓冷暖关系是色彩对比中的相对概念，不宜单纯理解为色彩固有的定性，这样理解有利于处理好色彩的冷暖关系，即冷暖是相对的。如图3-19所示，把黄色放在黄绿色上面，就会发现黄绿色对比黄色，黄绿色偏冷一些。同理，把绿色放在蓝色中，会觉得绿色对比蓝色，绿色偏暖一些，如图3-20所示。通过这两幅图，我们发现越临近的颜色其冷暖对比越弱，到达冷暖两极的蓝色和橙色，则形成冷暖的最强对比，如图3-21所示。

图3-19　色彩相对冷暖对比图1　　　图3-20　色彩相对冷暖对比图2　　　图3-21　色彩冷暖强对比图

暖色系中冷暖也是相对的。如图3-22所示，黄紫和橙色虽然都偏暖，但是两者一对比就会发现橙色更偏暖一些，而橙色与红色比较，就会觉得橙色偏冷，红色更偏暖一些。冷色系中冷暖也是相对的，如图3-23所示。

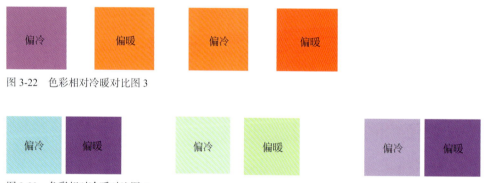

图3-22　色彩相对冷暖对比图3

图3-23　色彩相对冷暖对比图4

以下两幅凡·高的作品运用了色彩的冷暖对比作为艺术处理方法。图3-24所示的远景采用冷色处理，中前景采用暖色处理，冷暖对比让画面更具有空间感和透气感；图3-25所示的前景花束的冷色通过后面的暖色衬托更加冷艳、稳重。在色彩作画中，冷暖对比主要体现在三个方面：①单个物体亮面与暗面的冷暖对比；②物体与物体之间的冷暖对比；③画面空间的冷暖对比。

学习评价

（1）用不同的色彩组合填涂一组同样的图形，看看它们的画面感觉有何不同，体会色彩冷暖对比中的美感。

（2）写生静物照片，体会色彩的冷暖关系。

模块三　色彩的基本规律　21

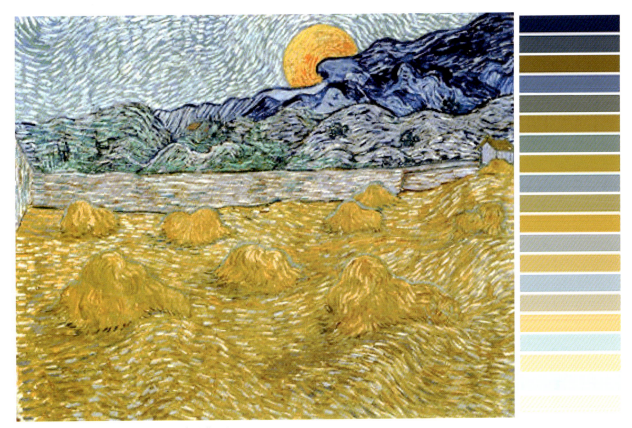
图 3-24　《麦穗和初升的月亮》　凡·高（荷兰）

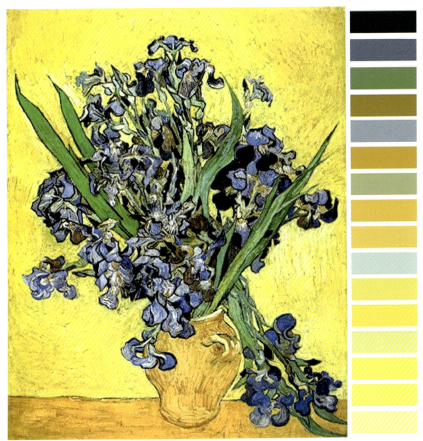
图 3-25　《鸢尾花》　凡·高（荷兰）

模块四
色彩造型因素和方法

通过学习影响色彩造型的因素，掌握运用色彩组织构图，形成画面色调，并进一步塑造形体的技巧。这是色彩学习的重要环节，可以通过临摹、写生等途径反复练习，达到升学和设计等对色彩运用的要求。

学习目标

了解色彩造型的基本方法，掌握色彩写生的观察方法与表现规律，熟悉水粉画工具材料的运用，并进行相关的构图、色调、形体塑造等练习，逐步提升水粉画色彩写生的表现技巧。

学习过程

本章分为七个任务：任务一学习画面的构成，培养整体的审美观念；任务二学习色彩的基本要求，建立学习色彩的知识框架；任务三学习色彩的观察方法；任务四学习水粉画的着色方法；任务五学习水粉画用笔的基本技法；任务六学习色调；任务七学习水粉画易出现的弊病；任务八为实训。通过以上 8 个任务的学习，初学者逐步掌握水粉画的写生。

任务一　学习画面构图

色彩画的构图就是画面的色彩构成，可以理解为物体在画面中的位置构成。它既是作画的第一步，也是一幅画最重要的大形，决定着画面的结构和色彩的分布，是空间安排、中心均衡、主次虚实关系等因素的综合体现。构图是一幅画的基本框架，对画面的成败起到关键的作用。在动笔前需要全局考虑，包括物体的大小、比例、位置、色彩搭配、衬布、光源等因素。构图合理、表现生动是一幅优秀色彩作品的重要保证。

下面详细介绍色彩画构图的分类。

1. 色彩的构图方式

从纸张的摆放方式来看，色彩的构图方式可分为横构图和竖构图。

（1）横构图：主体物较矮，画面讲究稳定与开阔，物件层叠相对较多，可以使画面均衡、稳定，如图 4-1 所示。

（2）竖构图：主体物比较高或者角度特殊，可以表现较强的纵向空间，场面显得高深博大，物件分布比较丰富。图 4-2 中静物的布置让物体层叠，光影错落，冷暖色彩交错，画面显得比较丰富，竖构图使物件与衬布的组合具有延伸性，利用虚实产生较强的空间感。

图 4-1　《色块》　零度艺术

图 4-2　《有罐头的静物》　何杰华

2. 色彩的构图效果

从视觉上看，常见的构图效果有俯视构图和平视构图。

一般情况下我们可以根据物体的高矮组合特点或光线效果来构思、设计构图。好的构图给人的第一印象就像一个人会穿衣打扮一样，起到"三分长相七分打扮"的视觉效果。图 4-3 是俯视构图，图 4-4 是平视构图。

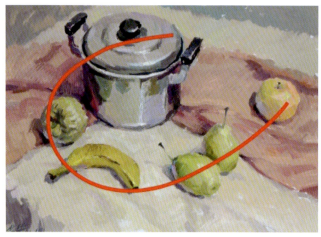
图4-3 《有不锈钢煲的静物》 何杰华

图4-4 《桃花》 何杰华

3. 色彩的构图形式

在色彩静物的构图中，常用的构图形式有C形构图、三角形构图、倒三角形构图、梯形构图和S形构图等。C形构图使画面饱满而有韵律，在竖构图的画面中经常使用；三角形构图和梯形构图给人平稳安定的感觉；倒三角形构图给人不稳定的感觉；S形构图使画面比较灵活，有纵深感。

在写生的过程中由于观察的位置和角度不同，构图会产生较大的变化，需要根据实际情况而定。图4-5是C形构图，这种构图空间感强，画面容易出效果。图4-6是典型的三角形构图，画面稳定，以花瓶为中心，由于水果比较密集，右边的水果故意远一些，形成疏密节奏的变化。通过色彩对比衬托出鲜亮色彩的水果，主次关系清晰。图4-7是竖向S形构图，图4-8是横向S形构图，两者对比，前者会显得纵深感更强一些。图4-9是梯形构图，显得比较稳定，通过深绿色的衬布把前面的水果衬托出来，上部用浅色的衬布衬托花卉与花瓶，主次关系明了。物体采用大小结合，形体有球体和长形物体，高低错落，构图处理给人稳定感的同时又显得生动。

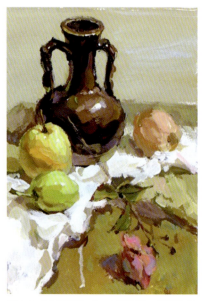
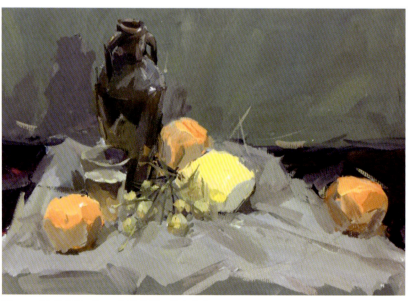
图4-5 《水果静物1》 C形构图 零度艺术　　图4-6 《水果静物2》 三角形构图 零度艺术

 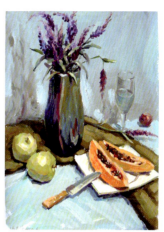

图 4-7 《静物 1》 竖向 S 形构图 何杰华（左）

图 4-8 《静物 2》 横向 S 形构图 何杰华（中）

图 4-9 《有木瓜的静物》 梯形构图 何杰华（右）

学习评价

根据图片或老师摆设的静物组合进行色彩小构图练习（在 8 开画纸上画 4 个色彩小构图）。参考组合如图 4-10~图 4-13 所示。要求：构图布置合理，色块配搭协调，造型安排生动。

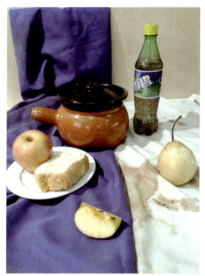 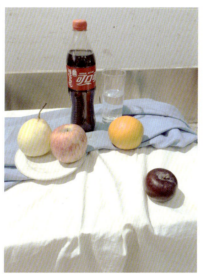

图 4-10 静物组合 1　　　　图 4-11 静物组合 2

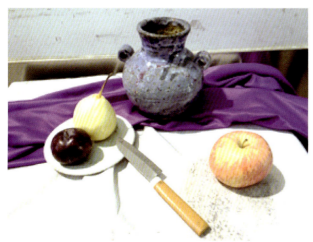 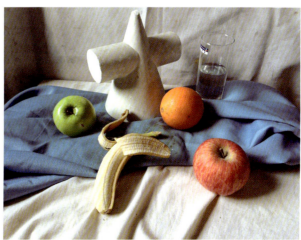

图 4-12 静物组合 3　　　　图 4-13 静物组合 4

任务二　学习色彩的观察方法

正确且敏锐的色彩观察力是画好色彩画的关键。培养正确的观察方法是准确表现色彩的前提，我们需要通过系统的训练来掌握色彩的观察技巧。在了解色彩的特点和变化规律后，需要正确的观察色彩方法，这是色彩写生的一个关键环节。可以这样讲，色彩观察方法的正确与否直接决定着作画的成败。观察方法也是画者的思维方法，只有思维方法对了，才能进一步准确地把握色彩。

1. 整体观察

一组复杂的静物在光线与环境的作用下，会呈现出物体的大小主次、色彩的冷暖明暗和前后空间虚实等关系，实际已经形成一种互相贯通、互相依存、互相连接、互相对立的整体制约关系。在这种关系中，一切局部的、琐碎的、偶然的物体色彩现象都必须服从整体的要求。例如，物体中出现的众多的高光点，所有暗部的重颜色在这个总的整体中必须依次排列出不同的亮与暗。具体的方法是：眯起眼睛，眼睛的视点自然会落到主体物上，一切物体中的高光跳跃点会依次分出来，而最亮的只有一点，其他亮点依次减弱；在观察暗部时，我们可以睁大眼睛看物体中暗部的重颜色，通过不断比较，从整体中发现最暗的部位，其他暗部依次减弱。

2. 反复比较

比较是观察色彩最重要的手段之一。严格地讲，色彩变化是相对于比较而言的，不比较就难以准确地鉴别出色彩的微妙变化。物体色彩的比较主要是从色彩的三种因素中加以区别：一是从色相上，有冷与暖的对比、暖与暖的对比以及冷与冷的对比；二是从明度上，有明与暗的对比、暗与暗的对比和明与明的对比；三是从纯度上，有纯与不纯的对比、纯与纯的对比和不纯与不纯的对比。通常把这种比较方法称为"九比较"方法。任何复杂多变的色彩，只有严格地按照这种方法进行比较，才能区别出来。

我们要注意避免错误的观察方法。例如，孤立地看某一物体或某一色彩，往往表现为死盯住物体的某一个局部，忽略了观察的部分与整体的联系；被动地照抄局部的一些偶然现象，见红涂红，见绿涂绿，很少考虑色彩在光和环境影响下的变化。这些错误的观察方法导致画出来的作品既无色彩关系也无素描关系。

当我们了解了正确与错误观察方法的区别后，就应从整体的角度出发，由此及彼，由表及里地去观察和表现色彩。从整体观察，图4-14所示的这幅画从明度上来说，最暗的是葡萄，最亮的是白杯子的受光位。从环境色来说，受到衬布的影响，可以看到整幅画的环境色比较明显，物体之间比较协调；冷暖关系较明显，特别是水果的暗部和水果色，蓝色和橙色，一冷一暖，形成互补，前后空间清晰。从纯度上说，这幅画以高调子为主。

学习评价

根据老师提供的作品，分析比较画面的明度、纯度和色相等。

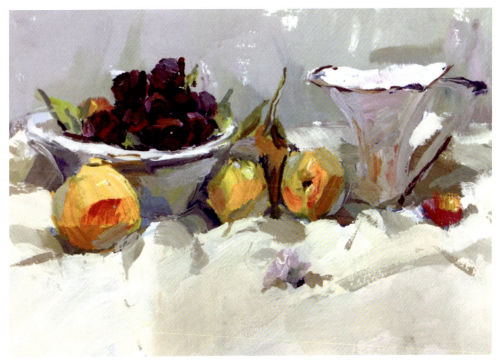

图 4-14 《有白杯子的静物》 零度艺术

任务三　学习水粉画的表现技法

水粉画的表现技法多种多样,关键体现在用水、调色和塑造等方面,下面重点介绍干画法和湿画法。它们的区别在于用水的多少、调色的厚与薄、笔法与塑造的方法等。同时,画好水粉画要学会融会贯通,所有的技法都需要根据平时的积累和表现的对象而变化,也可以用干、湿结合的方法去表现等。

1. 干画法

干画法用水较少,颜料较干,色层厚重,覆盖力强,使笔触硬朗,形体塑造结实,画面色彩对比强烈。此画法多用来表现结构分明的笔触效果,也可以表现坚硬的质感。干画法要求下笔依据形体的结构、笔触肯定、色阶清晰,是在底色干透后再叠加,按由深到浅的顺序,一遍一遍地覆盖深入,形体越画越充分,用较干、较厚的颜色和硬朗的笔触强调形体转折来突出主体物的结构体积关系以及色彩关系。此画法多用于表现物体受光部分、近景对象和主体物。

2. 湿画法

湿画法调色用水较多,色彩较薄,能够充分发挥水的渗透作用,利用颜料与纸的透明取得明快的效果。湿画法是用水分较多的颜色先画一遍,没等颜色干就接着添加第二遍色,使色层间自然渗透,产生微妙柔和的效果。湿画法多用于表现背景或者植物等,还可用于在风景画中表现风雨或水色淋漓的意境。

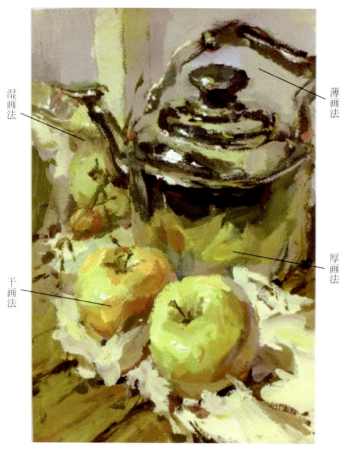

水粉画的干画法与湿画法是相对的，两者有所不同但相辅相成，互为补充。可以根据要表现的对象结合运用，如先采取湿画法表现流畅、淋漓的效果，接着用干画法加以修饰深入。总之在实践中应灵活运用干、湿画法，按照由湿到干、由薄到厚的顺序，充分发挥各种技法的最佳效果来提升画面的表现力与感染力，如图4-15所示。图4-16所示以干画法为主，体现形体结构的体积关系；图4-17所示背景使用了湿画法使画面轻松概括。

学习评价

分别运用干画法和干、湿画法完成一幅8开水粉画写生作品，通过两种画法的比较，掌握不同画法对形体塑造和表现的规律。

图4-15 《静物》 甘智航

图4-16 《有汤锅的静物》 何杰华

图4-17 《窗前的静物》 何杰华

任务四　学习水粉画的用笔基本技法

用笔造型时要注意方向、块面和速度。排列色块笔触的方向要从物体的结构和表现需要出发。块面要根据被画物体具体位置和被画块面大小而定。用笔速度要有轻重缓急，用笔时要根据物体体积规律，因势象形。图4-18为用笔的基本技法。

用笔基本技法如下所述。

（1）摆：调出厚薄适度的颜料，看准被画部位，轻起轻落，稳准地铺排到位，速度略慢。如图 4-19 所示。

（2）刷：用大号笔或底纹笔，含较多的颜料和水快速铺开大色调关系。此笔法宜画背景或衬布和主要的较大块面物体的底色。

（3）嵌：用小笔侧锋，看准要画部位，用笔将色按到位后，再向后快速提起，宜画细部及投影面积不大，着色较浅或较深的地方。

（4）勾：与嵌相似，有按勾与挑笔的分别，主要用于画细部。

（5）揉：两色并排过渡的地方过于生硬或对比明显时，可适当配色或含少量水，于其间来回轻力揉动，使颜色衔接自然，过渡丰富耐看。如图 4-20 所示。

（6）点：用小笔表现细微的地方和琐碎的造型。如图 4-21 所示。

（7）擦：用笔速度要快，笔和色要干，只用笔尖与纸面接触，宜画反光和高光及制造蓬松或粗糙的肌理效果。如图 4-22 所示。

（8）洗：表现特别的烟雾或朦胧效果以及调色不准或不协调之处，可用含水较多无色的笔清洗，再用干笔吸掉颜料。此法不宜多用，否则，画面反复擦洗易弄脏已画好的色块及产生变色。

学习评价

分别运用摆、刷、勾、涂、揉、点、擦等笔法完成 2 幅 8 开水粉画写生作品，熟练掌握笔法的运用。

图 4-18　用笔技法在画面上的应用　何杰华

图 4-19　摆

图 4-20　揉

图 4-21　点

图 4-22　擦

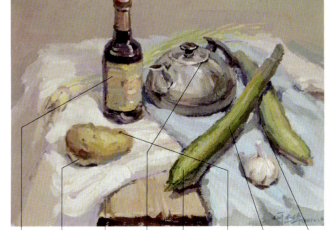

任务五　学习水粉画的色调表现

　　色调是色彩的总指挥，它支配和约束着色相、明度、纯度、冷暖的变化范围，使之形成色彩的总体倾向。色调通常是指画面色彩的主导倾向，按色相可分为黄色调、绿色调、红色调、蓝色调等；按色性可分为冷调和暖调；按明度、纯度可分为高短调、高中调、高长调、中短调、中中调、中长调、低短调等。

　　控制画面色调的主要目的是营造一个和谐、美观的画面。它主要受光源色和物体固有色的构成倾向的影响。在作画时，面对色彩丰富的一组静物（它不一定是色彩统一的，有可能是各种各样的，有可能是不协调的），可以加以主观处理，这是相机所不能完成的。作画之前，要对所画的静物找到一个整体的色彩倾向，如偏黄、偏红等，颜色偏冷、偏暖等，总之应做到统一。从整体来看，各局部之间应相互联系、相互呼应，这样，才不会让人感到画面色彩凌乱和缺乏整体感与协调感。比如，同一款绿色布画得偏蓝还是偏黄决定了画面的冷暖调子。在平时的作业中，注意进行对色相的变调处理，然后掌握几套成调的颜色搭配方式，以便随时使用。统一的色调具有极强的艺术感染力，能使观看色彩画的人们还没有注意到画面的细节和具体景物之前，其注意力就被吸引过去。例如，凡·高的作品色调多为橙色，毕加索也有过"蓝色时期"。同一组静物可以处理成不同的色调，如图 4-23~ 图 4-26 所示。

学习评价

　　根据教师提供的静物照片，完成 4 幅 8 开不同色调的训练作业。

图 4-23　黄色调静物
图 4-24　红色调静物
图 4-25　绿色调静物
图 4-26　蓝色调静物

图 4-23　图 4-24　图 4-25　图 4-26

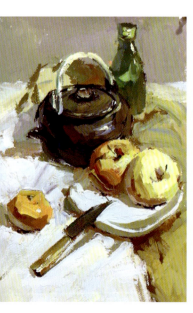
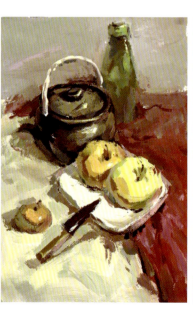
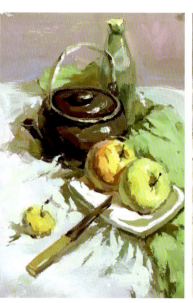
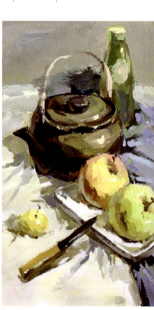

任务六　了解水粉画常见的弊病及纠正方法

水粉画的画面中非常会出现一些情况直接影响到最终的效果，如何辨别画面出现的问题，然后修改画面呢？下面就把水粉画里经常出现的问题归纳如下。

1. 灰和脏

画面显得灰暗沉闷、色彩肮脏，如图 4-27 所示。

原因一：色彩倾向不明确、不肯定，调色次数和种类过多，导致色彩混浊。解决方法是注意观察比较，明确色彩的对比关系，明确色彩倾向，调色的种类和次数不宜过多。

原因二：明暗对比不明确，拉不开黑、白、灰的明度差别，亮的不亮，深的不深。解决方式是提亮受光面，压重深色的地方。

原因三：覆盖上去的颜料过稀，色相不明确，或湿画法用得过多，使画面底色泛起，造成多处颜色混合。解决方法是注意水粉画的画法，越画越厚，覆盖上去的颜色要加厚。

2. 生与火

画面色彩生硬或火气，如图 4-28 所示。

原因一：一般过多使用鲜纯的蓝绿色、翠绿色就容易显得"生"，像不成熟的水果；过多使用鲜纯的黄、红、赭类色就显得火，画面像火烧般燥热。解决方法是不能孤立照抄自然颜色，要关注光源色、固有色和环境色之间的诸多因素，同时考虑各种因素。

原因二：不懂冷暖对比。不懂得色彩的丰富微妙性，见红画红、见绿画绿，简单生硬。不会把对象颜色与周围环境颜色一起做比较。解决办法是学会观察色彩丰富微妙的变化，切勿过于简单化。其实暖色块中往往包含冷色成分，冷色块中也多包含暖色成分，可以在冷色中加入少量合适的暖色，或在暖色中加入少量合适的冷色，以降低色彩的鲜纯度。

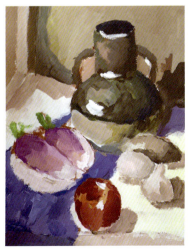

图 4-27　灰和脏的画面

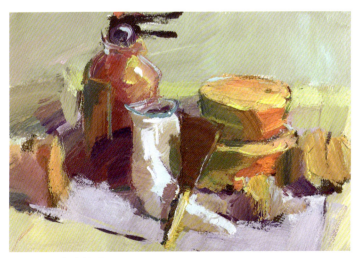

图 4-28　生与火的画面

3. 焦与黑

画面像是被烧过或烟熏过，到处泛着焦黑褐类色彩。原因是过多使用了黑褐类颜色来调色，使颜色过深。解决方法是注意观察暗部色彩的丰富变化，加强调色的训练，注意暗部的透明感，暗部的浓重程度是有限的，并非死黑一片。浓重的暗部可用深红、熟褐、翠绿、普蓝等色调出，避免简单地使用黑色。

4. 粉与白

画面像撒了白粉或石灰般，到处发白。

原因一：素描关系不对，亮面过亮。过多使用白色来调色，到处用白色来调整色彩的深浅，甚至暗部也离不开大量的白色。解决办法是加强素描训练，注意亮部的层次变化，暗部尽量不用白色，既要有画面的亮度，又要注意调色的纯度。

原因二：亮部缺少色彩对比，习惯简单地以白色提亮亮部的色彩，而未注意到亮部的色彩倾向及与暗部的色彩冷暖对比关系。解决办法是注意观察明、暗两大部分的色彩冷暖对比，注意物体由暗部到亮部的明度改变的同时应伴随色彩冷暖倾向的改变，而不是简单地加入白色使之变浅。适当明确亮部的色彩倾向。

5. 花且乱

画面看起来到处是点，颜色也是多彩，看起来五彩缤纷还有点乱，如图 4-29 所示。

原因一：色彩与色彩之间缺乏联系，色调没有统一，没有整体意识。画面到处跳跃闪动，给人以混乱、松散的感觉。一味去画细小的色彩变化，从而丧失了物体大的色彩冷暖关系及色调倾向，特别是大的明暗层次关系，缺乏统一的对比和协调的空间感、体积感。

原因二：色彩缺乏整体感，局部色彩变化必须服从整体色彩对比。色调要统一，景物主次要分明。解决方法是做到整体观察与整体表现，这是克服琐碎毛病的有效方法。

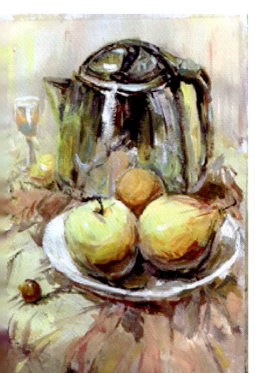

6. 腻与闷

画面笔触、色彩沉闷，缺乏新鲜感和活力，如图 4-30 所示。

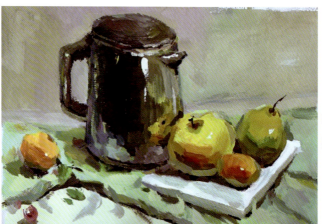

图 4-29 | 图 4-30

图 4-29　花且乱的画面
图 4-30　腻与闷的画面

原因一：用笔过于小心，不敢概括，不肯定地用笔用色，用笔没有力度，给人以"磨"出来的感觉。解决方法是提高素描能力和修养，大胆概括形体，适当强调形体的块面转折，"宁方勿圆"提高用笔的信心和胆量。

原因二：反复涂绘次数过多，笔触重重叠叠，产生沉闷、灰暗的感觉。解决方法是以较鲜纯的颜色和果断的用笔，把腻、闷之处洗掉重画一遍。总的来说，关键是提高绘画的认识能力和掌握绘画的表现技巧。下笔肯定、明确，适当强调色彩的纯度。

学习评价

根据教师提供的画，分析画面存在哪些问题。

任务七　学画水粉画

学习色彩是培养学生对色彩的感受能力、认识能力以及运用色彩的表现能力。具体来讲是培养具有明确的色调意识和良好的色彩感觉，能够运用色彩合理构图，塑造形体的色彩关系明确生动，色彩与形体结合紧密，刻画深入，画面整体效果富有美感。

本任务将带领初学者运用水粉颜料进行静物的写实表现，帮助他们掌握色彩构图的方法，能够塑造出形体空间、体积关系和质感关系，充分表现色彩关系，提升色彩技巧。

1. 水粉画表现因素

优秀的水粉画作品从表现方法来说，主要由造型、节奏、材料和表现的情感等因素组成，具体每个因素所包含的知识点如表4-1所示。

表 4-1　水粉画表现因素

画面因素	应考虑的知识点
造型因素	色彩构图、色调、塑造与刻画手法、色彩冷暖关系、质感、空间关系等
节奏因素	冷暖变化、强弱变化、干湿变化、主次变化等
材料因素	纸张、毛笔、颜料、水分等
情感因素	作者所寄予作品的情感，如明亮、轻快、厚重、协调、对比等，是倾向于色调表现、形体结构表现还是对事物激情的表现等

2. 物体写生单色画法

1）单色正方体的表现

要点提示：单色静物的用色一般选择普蓝色作为基本色，普蓝色作为最深的颜色，通过白色提亮，也可以选择熟褐、群青等作为基础色。

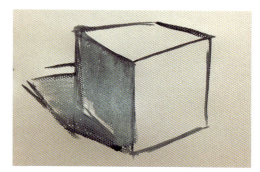

图 4-31　单色正方体步骤一

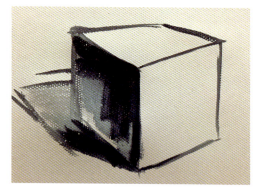

图 4-32　单色正方体步骤二

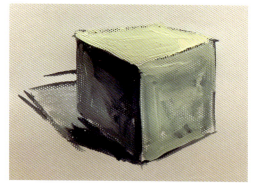

图 4-33　单色正方体步骤三

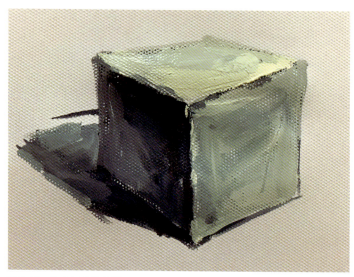

图 4-34　单色正方体步骤四

步骤一（图 4-31）：铅笔起稿，将正方体光影关系交代清楚，用普蓝色加适量水，将颜料稀释成水状，起稿勾形，亮暗区分出来。

步骤二（图 4-32）：用白色加普蓝色调出灰面，暗面和投影用普蓝色顺结构摆笔，将正方体亮面、暗面、灰面拉开。

步骤三（图 4-33）：将正方体的反光和投影的深、中、浅变化画出来，注意反光不能比灰面亮，投影的形状要考虑光源的方向和物体的形象。将正方体的三个面根据空间的前强后弱、前亮后灰、前深后浅进行过渡，并分出每个面的前、中、后空间。注意，过渡时远看应该还是同一块颜色。

步骤四（图 4-34）：塑造正方体面与面之间的细节，主要以靠前空间的位置处理为主。

2）单色球体

要点提示：除了注意球体的素描关系表现之外，重点是用笔的走向和水粉的控制。

步骤一（图 4-35）：铅笔起稿，将球体关系和光影关系交代清楚，用普蓝色加适量水，稀释成水状，起稿勾形，亮暗区分出来。

步骤二（图 4-36）：用白色加普蓝色调出亮面，暗面和投影用普色蓝顺结构摆笔，将球体亮面、暗面、灰面明确分开。

步骤三（图 4-37）：将球体的反光和投影的深、中、浅变化画出来，注意反光不能比灰面亮，反光用色注意厚度，投影的形状要考虑光源的方向对物体的影响。

步骤四（图 4-38）：塑造球体灰面与亮面之间的体块过渡，画出明暗交界线到反光的过渡，点上高光和物体底部交界处的重色。

模块四 色彩造型因素和方法 35

图 4-35　单色球体步骤一

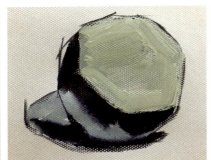
图 4-36　单色球体步骤二

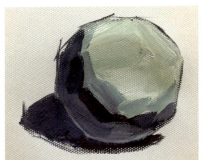
图 4-37　单色球体步骤三

3）单色雪梨

要点提示：除了注意雪梨的素描关系表现之外，还要理解结构特征与用笔技法。

步骤一（图4-39）：用铅笔起稿，要强调雪梨凸起的特征，用稀释的普蓝色将亮暗区分出来。

步骤二（图4-40）：用普蓝色加白色调出亮面，暗面和投影用普蓝色顺结构摆笔，将雪梨亮面、暗面明确分开。注意同时画上雪梨窝的亮、暗面。

步骤三（图4-41）：将雪梨的反光画出，然后将投影的深、中、浅变化画出来。注意反光不能比灰面亮，反光用色稍薄，投影的形状要考虑雪梨的形体和光源的方向对物体投影的影响。

步骤四（图4-42）：塑造雪梨灰面与亮面之间的体块过渡，画出明暗交界线到反光的过渡。注意顺结构摆笔，换小笔塑造雪梨窝、雪梨突出的特征结构和雪梨的果柄，最后点上高光。

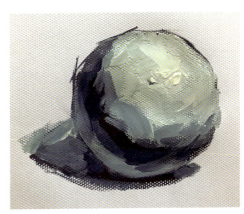
图 4-38　单色球体步骤四

图 4-39	图 4-40
图 4-41	图 4-42

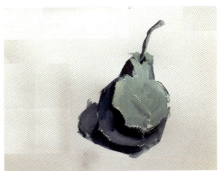
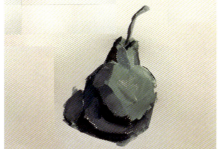
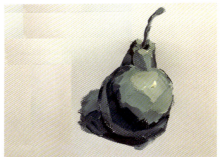

图 4-39　单色雪梨步骤一

图 4-40　单色雪梨步骤二

图 4-41　单色雪梨步骤三

图 4-42　单色雪梨步骤四

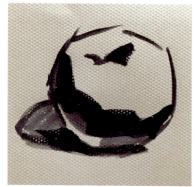
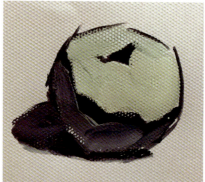
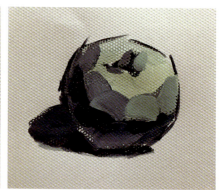
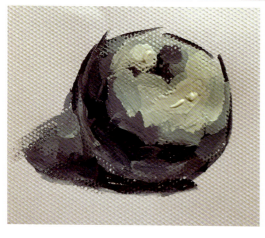

| 图 4-43 | 图 4-44 | 图 4-45 |
| 图 4-46 | | |

图 4-43　单色苹果步骤一

图 4-44　单色苹果步骤二

图 4-45　单色苹果步骤三

图 4-46　单色苹果步骤四

4）单色苹果

要点提示：按照苹果的素描关系理解，找出亮、灰、暗的体积变化进行塑造。

步骤一（图 4-43）：用铅笔起稿，注意苹果的特征方圆关系，用普蓝色起稿，将亮、暗区分出来。

步骤二（图 4-44）：调出亮面，暗面和投影用普蓝色顺结构摆笔，将苹果亮面、暗面、灰面明确分开。要注意同时画上苹果窝的亮、暗面。

步骤三（图 4-45）：将苹果的反光和投影的深、中、浅变化画出来。注意反光不能比灰面亮，反光用色稍薄，投影的形状要考虑苹果的形体和光源的方向对物体的影响。

步骤四（图 4-46）：塑造苹果的灰面与亮面之间的体块过渡，画出明暗连接线到反光的过渡，注意顺结构摆笔，换小笔塑造苹果窝和苹果的果柄，最后点上高光。

5）单色石膏水果组合

要点提示：组合的时候要注意物体与物体的关系，特别是空间的前后关系和上下关系。光源要统一，要特别注意光源的互相影响。

步骤一（图 4-47）：用铅笔起稿，用薄薄的普蓝色起稿，将亮、暗区分出来。

步骤二（图 4-48）：铺上物体的亮面，暗面和投影用较深的普蓝色顺结构摆笔，将石膏和苹果的暗面大胆地先画出来。要注意同时画上苹果窝的暗面，带上物体的反光。

步骤三（图 4-49）：画出灰面，将全部投影的深、中、浅变化画出来。反光要根据关系调整，投影的形状要考虑形体特征和光源的方向对物体的影响。

步骤四（图 4-50）：塑造物体的灰面与亮面之间的体块过渡，画出明暗连接线到反光的过渡，注意顺结构摆笔，换小笔塑造苹果窝、石膏的面与面交界处和苹果的果柄，最后点上高光。

图 4-47 | 图 4-48 | 图 4-49
图 4-50

图 4-51
图 4-52
图 4-53
图 4-54

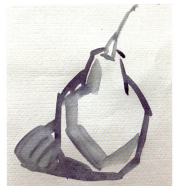

图 4-47　单色石膏组合步骤一　　图 4-51　鸭梨照片

图 4-48　单色石膏组合步骤二　　图 4-52　鸭梨写生步骤一

图 4-49　单色石膏组合步骤三　　图 4-53　鸭梨写生步骤二

图 4-50　单色石膏组合步骤四　　图 4-54　鸭梨写生步骤三

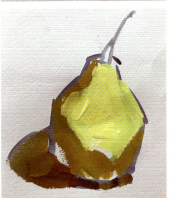

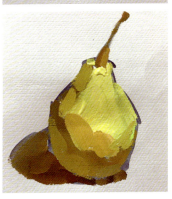

3. 水果、陶罐与静物组合写生画法

1）鸭梨写生的画法

鸭梨实物照片如图 4-51 所示。

要点提示：注意画浅色物体时，重颜色的处理要果断肯定。

步骤一（图 4-52）：用普蓝色起稿，把鸭梨的基本明暗关系和结构关系基本表现出来。

步骤二（图 4-53）：用土黄、赭石、橘红和少量黄绿调和，画出物体暗部；用柠檬黄、中黄、白色和少量黄绿调和，画出亮部。

步骤三（图 4-54）：以中黄、黄绿为主铺出鸭梨灰面。注意鸭梨灰面左右的变化，运用好近暖远冷的原则，反光的调色要注意周围环境的关系，色彩是互相影响的。

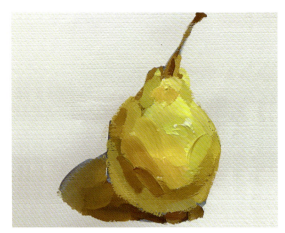

图 4-55　鸭梨写生步骤四

步骤四（图 4-55）：塑造物体的灰面到亮面的过渡，同时塑造物体明暗交界线到反光的过渡。注意画细节时要换细笔，将鸭梨特征画出。最后记得点高光，进行整体调整。

2）组合鸭梨的画法

要点提示：鸭梨的整体颜色比较浅，在画的过程中要注意不要画"粉"了，一定要注意固有色部分的纯度要高，暗部反光尽量偏冷一些。两个鸭梨之间要注意区别出色相对比。

步骤一（图 4-56）：用普蓝色勾画出鸭梨的形态，并简单画出暗部和投影的颜色。

步骤二（图 4-57）：初步画出鸭梨亮部的颜色，把握好明度与纯度的协调性。

步骤三（图 4-58）：逐步刻画出明暗交界线的过渡颜色，刻画和区分暗面反光色和亮面色彩的对比，使亮面、暗面和明暗交界线三部分的色彩倾向清楚但又有关联。

步骤四（图 4-59）：深入刻画细节，主要刻画色彩之间的过渡和变化，特别注意画好鸭梨的梗和头的部分，使画面更加精彩生动。最后调整两个鸭梨之间的明度和色彩关系，使两者有区别和对比。

3）苹果写生的画法

苹果实物照片如图 4-60 所示。

要点提示：画苹果要避免"火"，特别对红色的处理要谨慎，要经过调和处理。

步骤一（图 4-61）：用普蓝色起稿，把苹果的基本明暗关系和结构关系表现出来。

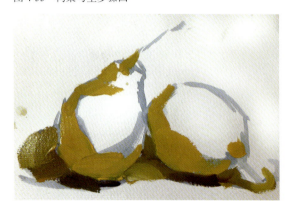

图 4-56　双鸭梨画法步骤一

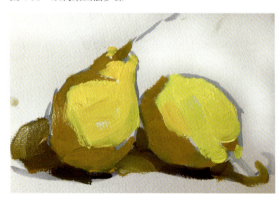

图 4-57　双鸭梨画法步骤二

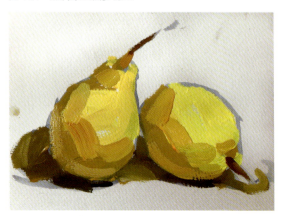

图 4-58　双鸭梨画法步骤三

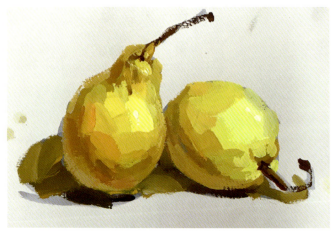

图 4-59　双鸭梨画法步骤四

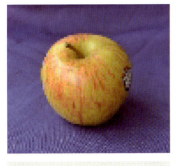

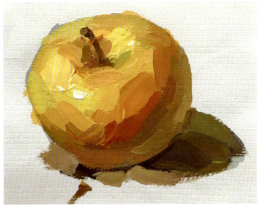
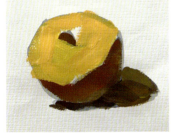
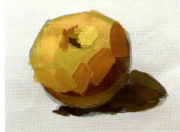

图 4-60　苹果照片

图 4-61　苹果画法步骤一

图 4-62　苹果画法步骤二

图 4-63　苹果画法步骤三

图 4-64　苹果画法步骤四

步骤二（图 4-62）：用土黄、赭石、橘红和少量黄绿、深红调和，画出物体暗部；用中黄、白色和少量黄绿调和，画出亮部。

步骤三（图 4-63）：以橘红、黄绿为主铺出苹果灰面。注意苹果灰面左右的变化，运用好近暖远冷的原则。

步骤四（图 4-64）：塑造苹果的灰面到亮面的过渡，同时塑造苹果明暗交界线到反光的过渡。注意画细节时要换细笔，将苹果的特征画出。最后记得点高光，进行整体调整。

4）橘子的画法

橘子的实物照片如图 4-65 所示。

要点提示：重点是对颜色的主观理解，冷色和受光部分颜色关系的处理，不要整幅画被"橙色"所"俘虏"。

步骤一（图 4-66）：用普蓝色起稿，把橘子的基本明暗关系和结构关系表现出来。注意橘子椭圆的特征。

步骤二（图 4-67）：用土黄、赭石、橘红和少量淡绿调和，画出物体暗部；用柠黄、中黄、橘黄和少量黄绿调和，画出亮部。

步骤三（图 4-68）：以橘黄和少量黄绿为主铺出橘子灰面。注意橘子灰面左右的变化，运用好近暖远冷的原则，反光的调色要注意周围环境的关系，色彩是互相影响的。

步骤四（图 4-69）：塑造物体的灰面到亮面的过渡，也要塑造物体明暗交界线到反光的过渡。注意画细节时要换细笔将橘子的果柄特征画出。最后记得点高光，进行整体调整。

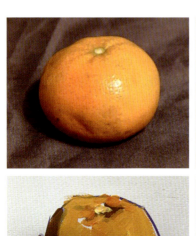

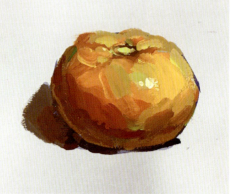

图 4-65	图 4-66	
图 4-67	图 4-68	图 4-69

图 4-65　橘子照片
图 4-66　橘子画法步骤一
图 4-67　橘子画法步骤二
图 4-68　橘子画法步骤三
图 4-69　橘子画法步骤四

5）葡萄的画法

葡萄的实物照片如图 4-70 所示。

要点提示：画葡萄要注意对整体虚实的理解，特别是葡萄的高光要有选择性和主观性地进行处理。

步骤一（图 4-71）：用普蓝色起稿，把握葡萄形状的整体性，不要一颗颗地勾葡萄，要整体地看。

步骤二（图 4-72）：用深红和钴蓝调和，画出物体暗部，亮部用大红、黄绿和橘黄调和。

步骤三（图 4-73）：用大红、橘黄和少量黄绿为主铺出葡萄灰面。注意葡萄整体左右的变化，运用好近暖远冷的原则。画反光时要考虑好因位置的因素而改变强弱。

步骤四（图 4-74）：由前到后塑造每颗葡萄的外轮廓形状，加强空间关系，画出细节，点高光的时候要细致，并且只在受光部分的葡萄才点高光。

图 4-70	图 4-71	
图 4-72	图 4-73	图 4-74

图 4-70　葡萄照片
图 4-71　葡萄画法步骤一
图 4-72　葡萄画法步骤二
图 4-73　葡萄画法步骤三
图 4-74　葡萄画法步骤四

6）火龙果的画法

火龙果的实物照片如图 4-75 所示。

要点提示：先整体把握火龙果椭圆形的形状，具体分为亮、灰、暗、反光几个部分，再细致刻画鳞片，同时注意鳞片的虚实变化和造型。

步骤一（图 4-76）：起稿要把握住火龙果椭圆形的特征，同时画出简单的明暗关系。

步骤二（图 4-77）：大块地铺出暗部颜色和灰面颜色，不要忘记画投影的颜色。

步骤三（图 4-78）：画出亮部的颜色，先把火龙果的体积感和环境色画出来，基本分出火龙果的球体结构关系。

步骤四（图 4-79）：画出鳞片，把火龙果的特征表现出来，注意鳞片前后主次的虚实和造型。火龙果整个是暖色的，所以暗部要加入一些冷色，诸如蓝色、群青、天蓝色、黄绿等。

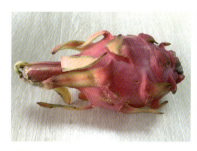

图 4-75　火龙果照片
图 4-76　火龙果画法步骤一
图 4-77　火龙果画法步骤二
图 4-78　火龙果画法步骤三
图 4-79　火龙果画法步骤四

7）山竹的画法

山竹的实物照片如图 4-80 所示。

要点提示：山竹整体颜色比较深，在画的过程中要注意亮部的用色，一定要提亮，可加入白色和黄色系列的颜色。山竹的 4 片果蒂盖顶，这个特征要把握好，颜色绿中带点褐色，加点橘黄。

步骤一（图 4-81）：单色稿除了勾勒出山竹的造型，还要分出其明暗关系。

步骤二（图 4-82）：从暗部开始上色。

步骤三（图 4-83）：山竹颜色带紫，亮部还带点橘黄，暗部深紫色，带有反光。4 片果蒂的颜色不要太多橘色或者褐色，以免果蒂和山竹果实的颜色拉不开。

步骤四（图 4-84）：局部调整，加入带有色彩倾向的反光，这里用了蓝色系列的颜色加上偏暗的固有色调出反光色，最后点上高光色。

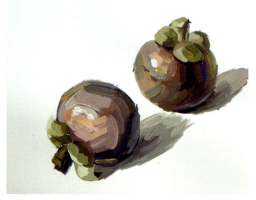

图 4-80　山竹照片
图 4-81　山竹画法步骤一
图 4-82　山竹画法步骤二
图 4-83　山竹画法步骤三
图 4-84　山竹画法步骤四

图 4-80	图 4-81	
图 4-82	图 4-83	图 4-84

8）橙子的画法

橙子的实物照片如图 4-85 所示。

要点提示：橙子的形状是一个球体，首先要注意球体的塑造，同时要表现橙子的特征。注意画好果蒂位置，这样可以与其他类似的球体水果区分。

步骤一（图 4-86）：用熟褐色起稿，画出橙子的造型和简单的明暗关系。

步骤二（图 4-87）：根据形体的特征铺出橙子的色彩大关系。过渡亮色块和固有色，进一步刻画橙子的蒂部。

步骤三（图 4-88）：画出暗部的反光色，同时注意色彩的变化，用上橙色的互补色蓝色。亮部的颜色也要分层，丰富色彩层次关系，更加深入地刻画蒂部。最后点上高光。

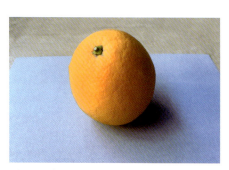

图 4-85　橙子照片

图 4-86　橙子画法步骤一

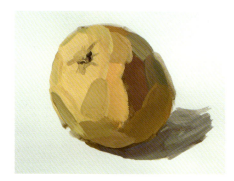

图 4-87　橙子画法步骤二

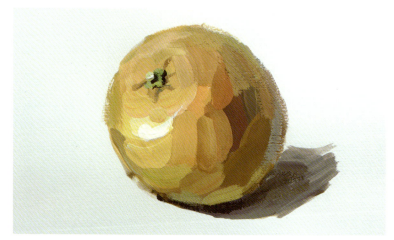

图 4-88　橙子画法步骤三

9）菠萝的画法

菠萝的实物照片如图 4-89 所示。

要点提示：整体把握菠萝的球体形状，受光部分的颜色以淡黄和中黄为主；明暗交界线附近主要以中黄和橘黄色以及少量紫色为主；暗部主要以橘黄色、赭石色和紫色为主；反光部位要加入绿色、紫色等。具体分为亮、灰、暗、反光几个部分。细致刻画"菠萝钉"，同时注意"菠萝钉"的虚实变化和造型。菠萝的叶尖且硬，叶颜色绿中带蓝。

步骤一（图 4-90）：用熟褐色起稿，把菠萝的明暗关系和结构基本表现出来。

步骤二（图 4-91）：用熟褐色、紫罗兰色和土黄色等颜色调和，画出暗部，用普蓝色和深红色调和，画出菠萝叶的暗部。

步骤三（图 4-92）：把菠萝的暗部颜色铺好后，开始铺菠萝亮部的颜色，亮部的颜色以中黄色为主。不要忘记对菠萝暗部反光面的刻画。

步骤四（图 4-93）：刻画"菠萝钉"，此时要注意用色的冷暖关系。

步骤五（图 4-94）：整体调整，局部修改。如处理菠萝的边线、暗部的色彩倾向等。

图 4-89　菠萝照片
图 4-90　菠萝画法步骤一
图 4-91　菠萝画法步骤二
图 4-92　菠萝画法步骤三
图 4-93　菠萝画法步骤四
图 4-94　菠萝画法步骤五

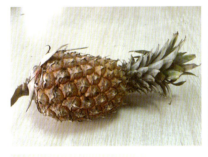
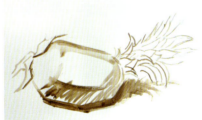
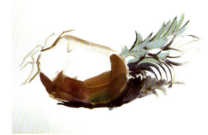
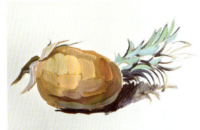
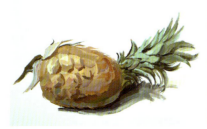
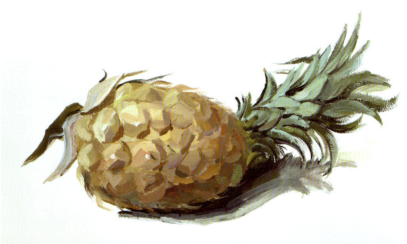

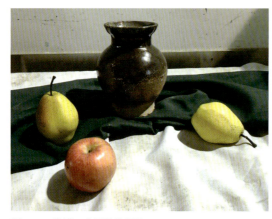

图 4-95　陶罐、水果静物照片

10）陶罐、水果组合的画法一

陶罐、水果静物照片如图 4-95 所示。

要点提示：在水粉画里，画深色物件时，通常不用黑色，而是运用调色来表达出深色的感觉。如图 4-95 中的深色陶罐，上面的釉是黑色的，我们可以用深红色加普蓝色、墨绿色加深红色等深色进行处理。画深色衬布时，要注意提亮受光面，以表达出光感和立体感。

步骤一（图 4-96）：用熟褐色起稿，把几个物体的明暗交界线和暗部表达出来。同时要把背景和前景做出简单的区分。

步骤二（图 4-97）：先铺背景和前景衬布的布纹，然后铺各个物体暗部的颜色。注意区分暗部的颜色。

步骤三（图 4-98）：铺受光部位的颜色，基本画出一个大色块效果。

步骤四（图 4-99）：深入刻画陶罐、水果和衬布，可以按主次进行刻画，也可以按习惯，但一定要弄清楚所表现物体的主次关系。高光是表现物体质感的关键，陶罐上釉，所以比较光滑。在刻画时，高光要润一点，可以分两层进行刻画。

11）陶罐、水果组合的画法二

陶罐、白碟静物照片如图 4-100 所示。

要点提示：陶罐的质地比较粗糙，颜色比较深，苹果和鸭梨都是塑胶的，鸭梨的颜色特别淡，在画的过程中可以自己主观处理。蓝色和橙色是对比强烈的对比色，蓝色衬布的用色可以降低纯度，橙色橘子可以多加入柠檬黄，让两者的颜色更加协调。

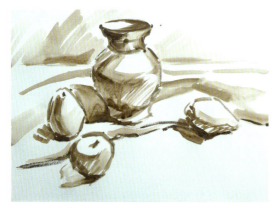

图 4-96　陶罐、水果静物组合画法步骤一

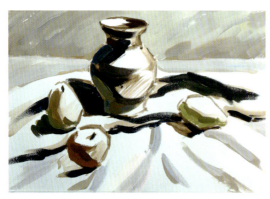

图 4-97　陶罐、水果静物组合画法步骤二

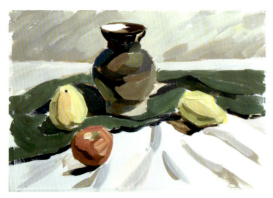

图 4-98　陶罐、水果静物组合画法步骤三

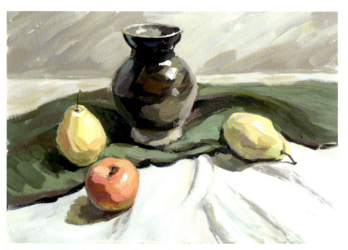

图 4-99　陶罐、水果静物组合画法步骤四

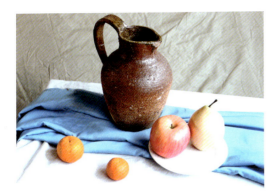

图 4-100　陶罐、白碟静物照片

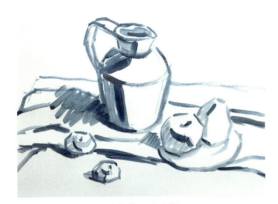

图 4-101　陶罐、白碟静物画法步骤一

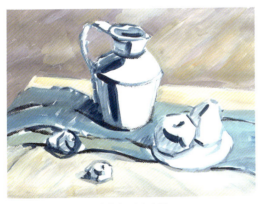

图 4-102　陶罐、白碟静物画法步骤二

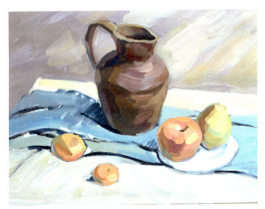

图 4-103　陶罐、白碟静物画法步骤三

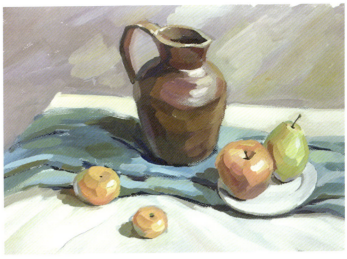

图 4-104　陶罐、白碟静物画法步骤四

步骤一（图 4-101）：普蓝色起稿，构图注意疏密关系。

步骤二（图 4-102）：铺背景和衬布。用笔要用大笔，这样效率高且效果好。

步骤三（图 4-103）：把其余的物体铺上大色块。

步骤四（图 4-104）：深入刻画，注意互补色和环境色的运用，起到生动、协调的作用。

12）花瓶、玻璃杯、水果组合的画法

花瓶、玻璃杯、水果组合静物照片如图 4-105 所示。

要点提示：画面物件较多时，构图要注意层次以及聚散。物件之间的亮色块和暗色块比较明显。白盘子和白色衬布是亮色块，红色花瓶和黑布林是深色色块，要拉开关系。图片上黑布林和花瓶比较沉色，亮部要大胆加入亮色，帮助表达明度关系。环境色的加入可以让画面的色调更加和谐。

步骤一（图 4-106）：普蓝色起稿，组合中物体较多，所以要注意构图的层次。

步骤二（图 4-107）：铺上大色块，初步区分物体的色相和明度。

步骤三（图 4-108）：逐步深入刻画，特别是环境色的运用。处理好环境色可以增加物体间的和谐性。

步骤四（图 4-109）：局部调整，注意投影的色调变化以及画上高光和果蒂。

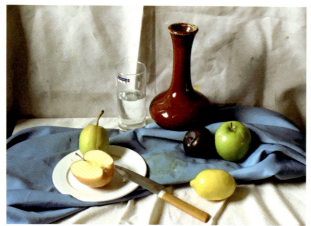

图 4-105　花瓶、玻璃杯、水果组合静物照片

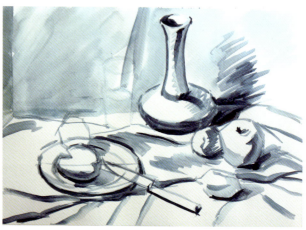

图 4-106　花瓶、玻璃杯、水果静物组合画法步骤一

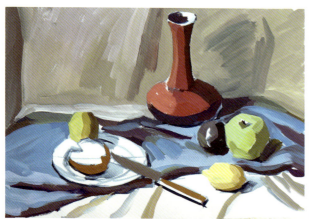

图 4-107　花瓶、玻璃杯、水果静物组合画法步骤二

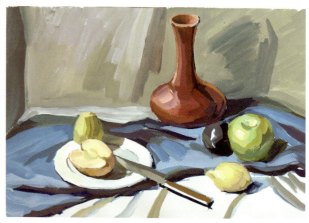

图 4-108　花瓶、玻璃杯、水果静物组合画法步骤三

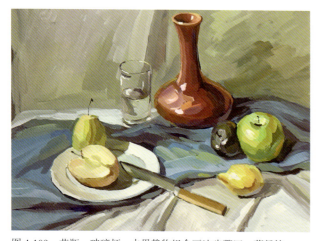

图 4-109　花瓶、玻璃杯、水果静物组合画法步骤四　蔡毅铭

13）花瓶、水果组合的画法一

花瓶、水果组合的实物照片如图 4-110 所示。

要点提示：注意画面整体空间的处理技巧，比如陶罐和前面的大苹果、葡萄等刻画得比较精彩，其他物体相对刻画得比较简单，形成有虚实和空间对比的整体效果。

步骤一（图 4-111）：起稿构图，除了画准造型，还要处理好各物体之间的比例协调关系。

步骤二（图 4-112）：铺大色确定画面暖色调，每一个物体倾向偏暖。注意画面最重是罐子，最亮是盘子，最纯是水果。

步骤三（图 4-113）：概括出所有物体的暗部色彩，区分物体二分面，拉开桌面、投影、背景这几个色块的空间关系。

步骤四（图 4-114）：进一步深入刻画物体，围绕视觉中心做好每个物体三分面。水果灰面纯度偏高。

步骤五（图 4-115）：整体调整画面，丰富各个局部的颜色变化，处理好各个物体的形体特征与体积感。

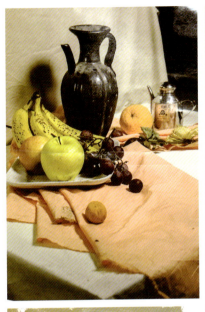

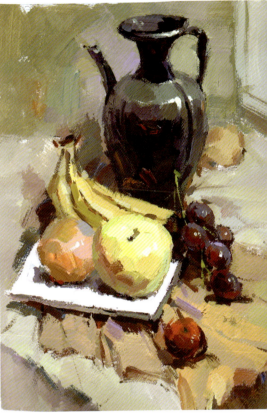
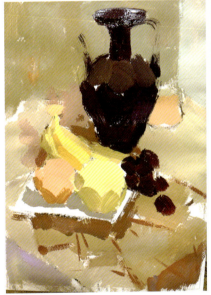
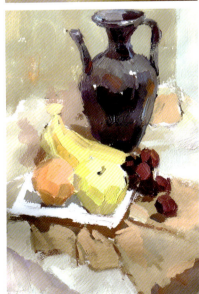

图 4-110	图 4-111	图 4-115
图 4-112	图 4-113	
图 4-114		

图 4-110　花瓶、水果静物组合照片
图 4-111　花瓶、水果静物组合画法步骤一
图 4-112　花瓶、水果静物组合画法步骤二
图 4-113　花瓶、水果静物组合画法步骤三
图 4-114　花瓶、水果静物组合画法步骤四
图 4-115　花瓶、水果静物组合画法步骤五　孙良艳

14）花瓶、水果组合的画法二

花瓶、水果组合的实物照片如图 4-116 所示。

要点提示：这种构图对空间的塑造比较容易，但为了更好地体现画面的整体效果，可以在不改变衬布色相的基础上做一些主观处理，使画面更加和谐统一。

步骤一（图 4-117）：起稿构图，用铅笔或者单色定出基本的构图和物体的位置，注意中心点物体的聚散关系。

步骤二（图 4-118）：铺大色，明确画面倾向冷色调。忽略单个物体的体积关系，用相对平面的用笔表达画面的色调关系，对于主体的罐子可以直接二分面，其他物体一分面平铺，注意每个物体的明度整体，区分每个物体的色相。

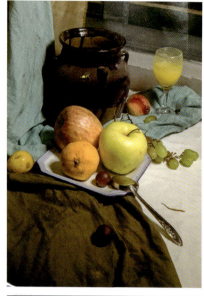

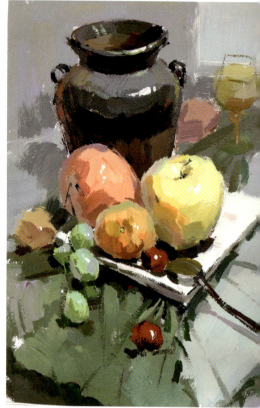
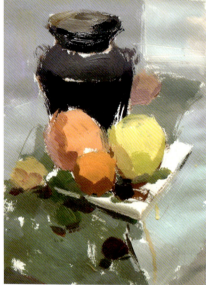

图 4-116	图 4-117	图 4-121
图 4-118	图 4-119	
图 4-120		

图 4-116　花瓶、水果静物组合照片

图 4-117　花瓶、水果静物组合画法步骤一

图 4-118　花瓶、水果静物组合画法步骤二

图 4-119　花瓶、水果静物组合画法步骤三

图 4-120　花瓶、水果静物组合画法步骤四

图 4-121　花瓶、水果静物组合画法步骤五　孙良艳

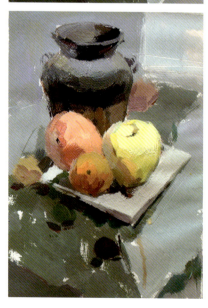

步骤三（图 4-119）：归纳物体的暗部色彩，区分开物体受光与背光的色彩关系，处理好物体之间的空间关系。水果二分面，画出物体的投影，注意用笔大胆肯定。

步骤四（图 4-120）：深入塑造，从主体罐子开始，围绕视觉中心盘子水果进一步深入塑造，每个物体至少三分面，处理好物体的反光、盘子的厚度和投影。

步骤五（图 4-121）：整体调整画面，继续围绕主体群进行调整，注意主体罐子的边缘线画松一点，调整每个物体之间的空间关系，点缀的葡萄注意要表现轻松，找出衬布的布纹，注意变化，忌呆板。远处的高脚杯注意弱对比，注意高光在亮灰转折处。

15）陶罐与花组合

要点提示：越简单的物体组合，表现其空间和虚实关系越困难。下面这幅画就在水果、台面和衬布的明度对比和色彩冷暖对比方面进行了处理。

步骤一（图4-122）：用普蓝色起稿，将物体的明暗交接线和投影关系表达出来，台面的形状和布也需要同时交代出来。

步骤二（图4-123）：铺物体亮面。

步骤三（图4-124）：把物体亮面和场景的大色块铺出来，关注画面的整体色调，做到协调统一。

步骤四（图4-125）：整体将暗面和灰面铺完，用笔要顺结构，根据周围环境色带上反光。

步骤五（图4-126）：深入刻画，秩序一般是由主体物到视觉中心，也可以按照自己的喜好进行，但画面必须体现主次秩序。

| 图4-122 | 图4-123 | 图4-126 |
| 图4-124 | 图4-125 | |

图4-122　陶罐与花静物组合画法步骤一
图4-123　陶罐与花静物组合画法步骤二
图4-124　陶罐与花静物组合画法步骤三
图4-125　陶罐与花静物组合画法步骤四
图4-126　陶罐与花静物组合画法步骤五　甘志航

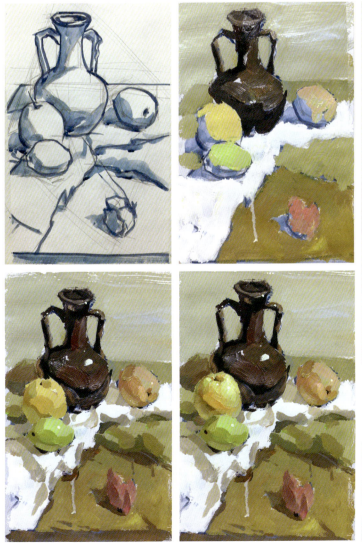
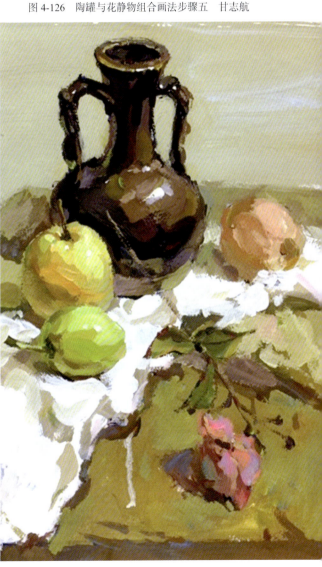

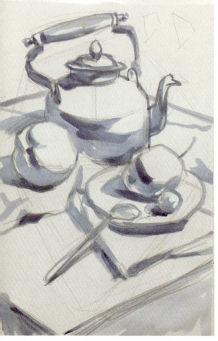
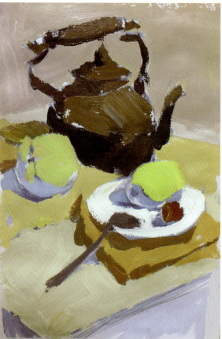

图 4-127	图 4-128	图 4-129
图 4-130		

图 4-127　不锈钢静物组合画法步骤一

图 4-128　不锈钢静物组合画法步骤二

图 4-129　不锈钢静物组合画法步骤三

图 4-130　不锈钢静物组合画法步骤四　甘志航

16）不锈钢静物组合

要点提示：对于两个不锈钢物体的高光处理，除了观察理解它们的变化之外，还要进行主观处理，将高光点进行集中表现。

步骤一（图 4-127）：用普蓝色起稿，将物体的明暗交接线和投影关系表现出来，台面的形状和布也需要同时交代清楚，主体物的轮廓要处理得方一些。

步骤二（图 4-128）：统一把物体亮面和场景的大色块铺出来，注意画面的整体色调，做到协调统一。

步骤三（图 4-129）：整体铺上暗部和灰面，注意对比的统一。根据周围环境色带上反光。

步骤四（图 4-130）：深入刻画，秩序一般是由主体物到视觉中心，也可以按照自己的喜好开始深入，但画面必须体现主次秩序。

模块四 色彩造型因素和方法 51

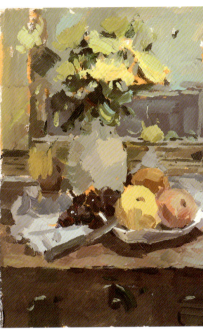
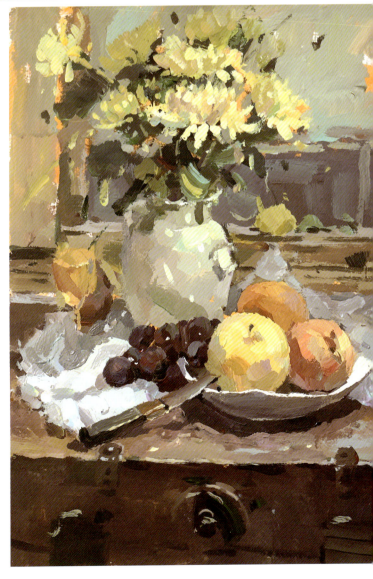

| 图 4-131 | 图 4-132 | 图 4-133 |
| 图 4-134 |

图 4-131　水果与花组合照片

图 4-132　水果与花静物组合画法步骤一

图 4-133　水果与花静物组合画法步骤二

图 4-134　水果与花静物组合画法步骤三　刘小鲁

17）水果与花的组合

水果与花的组合照片如图 4-131 所示。

要点提示：花切记不要一片片画，要先画出整体色块再提画花卉的特征，同时要注意虚实处理。

步骤一（图 4-132）：起稿构图，因为是暖色调，所以可以在起稿前铺一层橘黄，用熟褐色起稿。

步骤二（图 4-133）：铺大色，明确画面主要偏暖的基调，区分物体基本的体块关系，注意整束花的上下、左右、前后空间及体积，注意盘子里水果的空间关系，处理好台面、衬布、背景的空间关系。

步骤三（图 4-134）：深入塑造与调整画面，先从花卉开始深入塑造（空间和体积的塑造），再到盘里的水果，注意盘子厚度的处理，水果刀的刻画注意质感的处理。

4. 蔬菜与厨房道具写生画法

1）小棠菜的画法

小棠菜实物照片如图 4-135 所示。

要点提示：绿色在处理上要避免"生"，颜色纯度不能太高，并注意环境色的处理与调和。

步骤一（图 4-136）：用普蓝色起稿，把蔬菜的基本明暗关系和结构关系表现出来，不要太多关注蔬菜的细节，要多关注蔬菜大的几何形状。

步骤二（图 4-137）：分出亮、暗面，带上投影。

步骤三（图 4-138）：以黄绿和少量中黄作为菜叶的灰面。注意蔬菜圆柱的体积，反光的调色要注意周围环境的影响。

步骤四（图 4-139）：塑造物体的灰面到亮面的过渡，也要塑造物体明暗交界线到反光的过渡。注意画到细节时需换细笔，将蔬菜叶子的细小特征画出来。反光的调色要注意周围环境的影响。

图 4-135

图 4-136

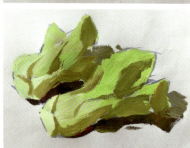

图 4-137

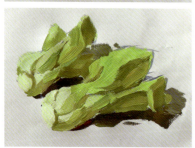

图 4-138

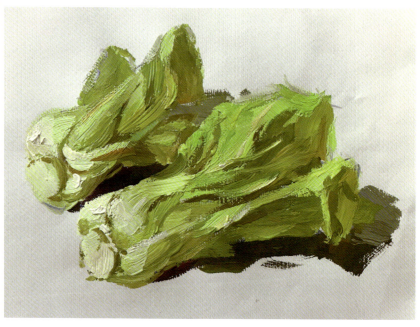

图 4-139

图 4-135　小棠菜实物照片

图 4-136　小棠菜画法步骤一

图 4-137　小棠菜画法步骤二

图 4-138　小棠菜画法步骤三

图 4-139　小棠菜画法步骤四

2）卷心菜的画法

卷心菜的实物照片如图 4-140 所示。

要点提示：首先要理解大明暗的关系和表现规律，再塑造出它的特征和提亮亮部的关系。

步骤一（图 4-141）：用普蓝色起稿，把卷心菜的基本明暗关系和结构关系表现出来，注意把投影一起交代清楚。

步骤二（图 4-142）：用草绿色、赭石色、中黄色和少量淡绿色调和，画出物体暗部。

步骤三（图 4-143）：以土黄色、柠檬黄和少量白色调出亮面的颜色，注意亮面的色彩变化和物体的结构特征，反光的调色要注意周围环境的影响。

步骤四（图 4-144）：塑造物体的灰面到亮面的过渡，也要塑造物体明暗交界线到反光的过渡，注意画细节时需换细笔，卷心菜梗的特征要画出来。

图 4-140	
图 4-141	图 4-143
图 4-142	图 4-144

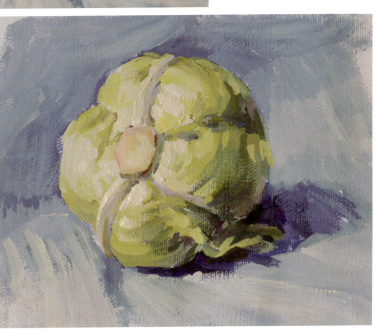

图 4-140　卷心菜照片

图 4-141　卷心菜画法步骤一

图 4-142　卷心菜画法步骤二

图 4-143　卷心菜画法步骤三

图 4-144　卷心菜画法步骤四

3）土豆的画法

土豆的实物照片如图 4-145 所示。

要点提示：土豆的色调偏土黄，塑造时注意暗部冷色的处理和表面肌理特征的处理。

步骤一（图 4-146）：用普蓝色起稿，把土豆的基本明暗关系和结构关系表现出来，注意土豆不规则长方体的特征。

步骤二（图 4-147）：用土黄色、赭石色、橘红色和少量淡绿色调和画出物体暗部；用柠檬色、中黄色、橘黄色、少量灰色和黄绿色调和画出亮部。

步骤三（图 4-148）：以土黄色、橘黄色和少量黄绿色为主铺出土豆灰面。注意土豆灰面左右的变化，运用好近暖远冷的原则，反光的调色要注意周围环境的影响。

步骤四（图 4-149）：塑造物体的灰面到亮面的过渡，也要塑造物体明暗交界线到反光的过渡，注意画细节时需换细笔，要画出土豆凹下去坑坑洼洼的特征。

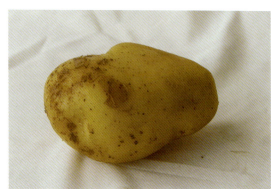

图 4-145　土豆照片
图 4-146　土豆画法步骤一
图 4-147　土豆画法步骤二
图 4-148　土豆画法步骤三
图 4-149　土豆画法步骤四

4）青圆椒的画法

青圆椒实物照片如图 4-150 所示。

青圆椒的结构比较难理解和表现，用色也容易受固有色的影响，导致颜色生硬和单一。图 4-151~图 4-158 提供了单个青圆椒和组合青圆椒的画法步骤图，方便学生学习和掌握。

要点提示：首先青圆椒是一个球体，球体上有棱，要注意棱的立体感的刻画。其次是顶端的柄，即花萼部分也是绿色的，需注意与椒身的绿色区分。青圆椒的表面光滑，高光明确，容易受环境色影响。一般情况下，我们会以黄绿作为青圆椒的固有色，塑造的时候要认真处理窝、蒂和青椒的凹凸部分。

步骤一（图 4-151）：用褐色勾勒出形体的特征和投影的形，明晰层次关系。

步骤二（图 4-152）：塑造暗部颜色和加重投影关系。

步骤三（图 4-153）：画出亮面的色调，体现明暗色调的对比效果。

步骤四（图 4-154）和步骤五（图 4-155）：进一步刻画固有色和明暗之间的过渡颜色，并把青圆椒的凹凸特征和投影变化表现出来，注意冷暖之间的协调与对比。

步骤六（图 4-156）：处理好亮面和花萼部分，两者之间要有色相对比，同时画好高光，由于青圆椒的表面比较光滑，高光点比较散，所以在处理时要主观理解，并集中在受光面进行点画。

图 4-150 青圆椒照片	图 4-154 青圆椒画法步骤四
图 4-151 青圆椒画法步骤一	图 4-155 青圆椒画法步骤五
图 4-152 青圆椒画法步骤二	图 4-156 青圆椒画法步骤六
图 4-153 青圆椒画法步骤三	

图 4-150	图 4-151	图 4-152	图 4-153
图 4-154		图 4-155	图 4-156

图 4-157 青圆椒组合照片

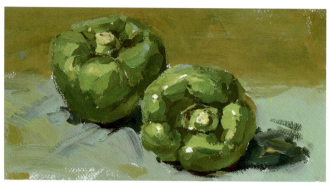
图 4-158 青圆椒组合写生效果

5）番茄的画法

番茄的实物照片如图 4-159 所示。

要点提示：番茄的形状近似球体，花萼辐状，裂片披针形；颜色偏朱红色；表面光滑，有着较强的高光和环境色。一般情况下，番茄都以朱红为固有色，塑造时多用冷暖色来表现，灰面的颜色纯度要高。下面从六个步骤理解和思考其中的画法要点。

步骤一（图 4-160）：用天蓝色勾画出形体的特征与阴影。

步骤二（图 4-161）：铺画出色彩的明暗大关系，明确色彩走向。

步骤三（图 4-162）：提亮亮面并处理好番茄亮暗之间的过渡色，画好投影和色彩冷暖的变化关系。

步骤四（图 4-163）：不断提亮亮面，但注意不要画得太"火"，要注意冷色的合理安排。

步骤五（图 4-164）：做最后的调整并塑造出番茄的花萼，画好投影和特征效果。

步骤六（图 4-165）：点上高光，把番茄的质感表现出来。要注意高光的造型、水分的控制以及虚实的表现。番茄表皮比较光滑，所以高光要润一些。

图 4-159 番茄照片

图 4-160 番茄画法步骤一

图 4-161 番茄画法步骤二

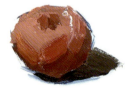
图 4-162 番茄画法步骤三

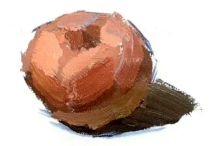
图 4-163 番茄画法步骤四

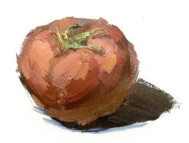
图 4-164 番茄画法步骤五

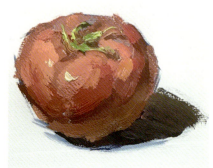
图 4-165 番茄画法步骤六

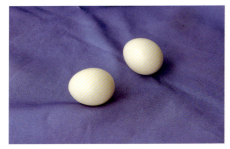

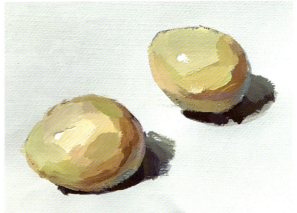

图 4-166　鸡蛋照片
图 4-167　鸡蛋画法步骤一
图 4-168　鸡蛋画法步骤二
图 4-169　鸡蛋画法步骤三
图 4-170　鸡蛋画法步骤四

| 图 4-166 | 图 4-167 | 图 4-168 |
| 图 4-169 | 图 4-170 |

6）鸡蛋的画法

鸡蛋的实物照片如图 4-166 所示。

要点提示：鸡蛋的画法重点就是把它理解为椭圆形的物体，画出素描关系和色彩暗面的冷色处理关系。

步骤一（图 4-167）：用普蓝色起稿，把鸡蛋的基本明暗关系和明暗交界线表现出来。

步骤二（图 4-168）：整体铺出鸡蛋的固有色和暗部的颜色。

步骤三（图 4-169）：画出鸡蛋的反光和过渡色，加重投影的颜色对比。

步骤四（图 4-170）：塑造物体的灰面到亮面的过渡，也要塑造物体明暗交界线到反光的过渡，注意暗部冷颜色的变化。

7）玻璃瓶的画法

玻璃瓶的实物照片如图 4-171 所示。

要点提示：玻璃材质的物体，在表现的时候颜料要润泽，这样在画面过渡的时候会更自然。玻璃的透明感需要将透过玻璃的背景一起画。玻璃的边缘必须通过加强对比，让玻璃的外轮廓更清晰。

步骤一（图 4-172）：用普蓝色起稿，把玻璃瓶的基本明暗关系和结构关系表现出来。

步骤二（图 4-173）：整体铺出玻璃的固有色，标签先不画。

步骤三（图 4-174）：画出玻璃的反光和高光色，标签铺上大块颜色。

步骤四（图 4-175）：塑造物体的灰面到亮面和物体明暗交界线到反光的过渡，高光处需要把形状大胆肯定地点拖出来，标签也要分出亮暗面，使标签和玻璃瓶的结构体积一致，标签上面的细节最后带上，可概括画出。

图 4-171　玻璃瓶照片

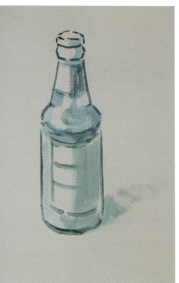 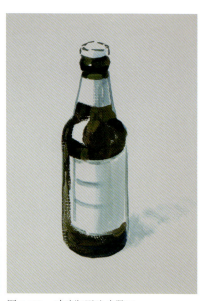

图 4-172 玻璃瓶画法步骤一　　图 4-173 玻璃瓶画法步骤二　　图 4-174 玻璃瓶画法步骤三　　图 4-175 玻璃瓶画法步骤四

8）玻璃杯的画法

要点提示：单独画玻璃杯和与背景一起画玻璃杯要区别理解。这里是单独画，应注重对它的体积塑造、高光和亮面的关系以色彩的冷暖关系效果进行处理。

步骤一（图 4-176）：用普蓝色起稿，把玻璃轮廓线和结构关系表现出来。

步骤二（图 4-177）：整体铺出玻璃杯的环境色，受光部分先不画。

步骤三（图 4-178）：铺出背景的大色块关系，初步找出玻璃的亮色和暗面对比色，顺带画出投影的变化。

步骤四（图 4-179）：深入刻画，用小笔准确勾出杯口的边沿，画出杯子的硬度并加深高光的色彩对比。

步骤五（图 4-180）：用小笔点缀高光，加强质感效果。

 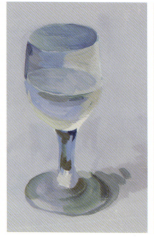 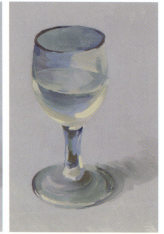 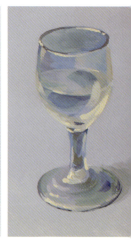

图 4-176 玻璃杯画法步骤一　　图 4-177 玻璃杯画法步骤二　　图 4-178 玻璃杯画法步骤三　　图 4-179 玻璃杯画法步骤四　　图 4-180 玻璃杯画法步骤五

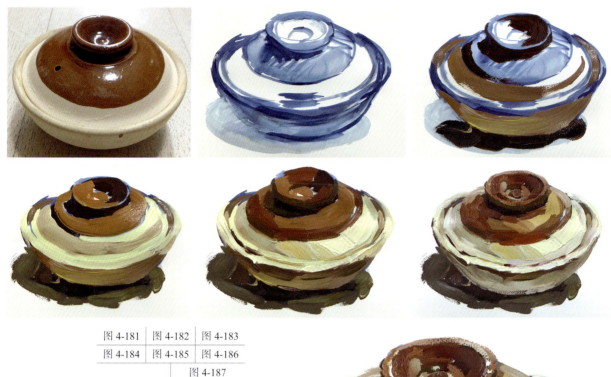

图 4-181　砂锅照片
图 4-182　砂锅画法步骤一
图 4-183　砂锅画法步骤二
图 4-184　砂锅画法步骤三
图 4-185　砂锅画法步骤四
图 4-186　砂锅画法步骤五
图 4-187　砂锅画法步骤六

9）砂锅的画法

砂锅的实物照片如图 4-181 所示。

要点提示：由于砂锅表面较粗糙，吸光强，因此在塑造时少加水分，干涩一点，将物体表面的粗糙度表现出来。砂锅盖、锅体的透视要准确，亮面与暗面色彩的冷暖要敢于拉开，灰面用色要丰富，下笔干脆利落。通过下面的步骤图，思考和理解砂锅的表现方法。

步骤一（图 4-182）：用普蓝色起稿，把砂锅的基本明暗关系和结构关系表现出来。

步骤二（图 4-183）：整体铺出砂锅的固有色，画出投影，加重对比。

步骤三（图 4-184）：画出砂锅的固有色和高光色，过渡投影的颜色。

步骤四（图 4-185）和步骤五（图 4-186）：塑造物体的灰面到亮面和物体明暗交界线到反光的过渡色，注意色彩关系的变化，特别是明度和冷暖之间的变化。

步骤六（图 4-187）：深入刻画砂锅盖和锅体的色彩关系，明度和色彩冷暖关系要拉开，最后刻画釉面质感的高光表现，点高光时尽量用干笔点拖完成。

10)不锈钢壶的画法

不锈钢壶的实物照片如图 4-188 所示。

要点提示：不锈钢器皿的画法重点是观察并确定色彩的对比效果，处理好环境色的色彩关系和高光的点画方法。

步骤一（图 4-189）：用普蓝色起稿，注意整个不锈钢壶的圆透视，提画出壶柄、壶嘴等细节。

步骤二（图 4-190）：找出不锈钢壶的明暗交界线，将亮暗面分开，不锈钢壶的固有色一般为冷灰色，亮部与暗部之间具有较大的跳跃性，所以调色的时候要把色彩冷暖拉开。

步骤三（图 4-191）：灰面过渡，用色要注意纯度，要协调不锈钢壶的固有色，敢用不同的色相连接。

步骤四（图 4-192）：点出高光，强化不锈钢壶的反光，凸显出质感。

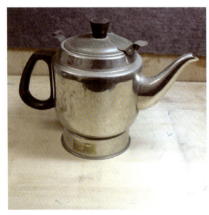
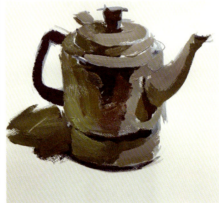
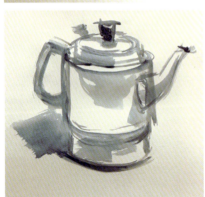
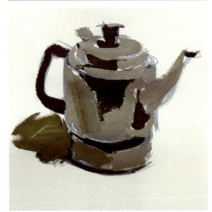
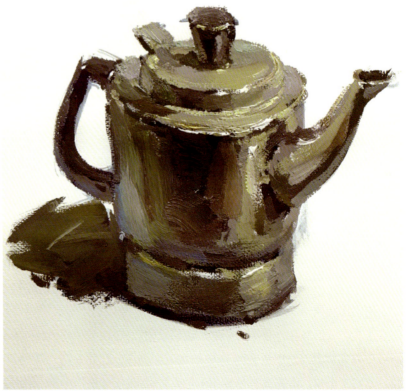

图 4-188　不锈钢壶照片
图 4-189　不锈钢壶画法步骤一
图 4-190　不锈钢壶画法步骤二
图 4-191　不锈钢壶画法步骤三
图 4-192　不锈钢壶画法步骤四

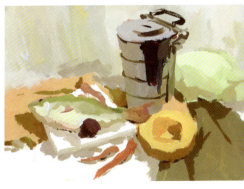
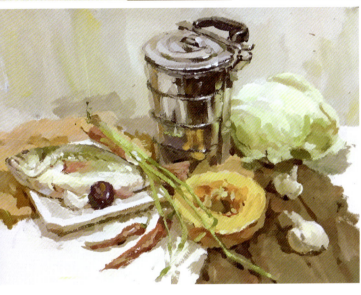

图 4-193 | 图 4-194 | 图 4-195
图 4-196

图 4-193　不锈钢器皿和蔬菜组合画法步骤一
图 4-194　不锈钢器皿和蔬菜组合画法步骤二
图 4-195　不锈钢器皿和蔬菜组合画法步骤三
图 4-196　不锈钢器皿和蔬菜组合画法步骤四

11）不锈钢器皿和蔬菜组合

要点提示：表现不锈钢器皿的质感，要关注不锈钢器皿的反光，用笔要肯定，不能过厚，用色要润泽，高光及重色要拉开关系。

步骤一（图 4-193）：用普蓝色起稿，将物体的明暗交界线和投影关系表现出来，台面的形状和布需要同时交代清楚，主体物的轮廓要处理得方一些，统一把物体亮面和场景的大色块铺出来，关注画面的整体色调，做到协调统一。

步骤二（图 4-194）：整体暗部铺上，统一受光、背光的冷暖关系。

步骤三（图 4-195）：整体灰面铺完，用笔需顺着形体结构，根据周围环境色进行表现，同时注意带上反光色。

步骤四（图 4-196）：深入刻画，调整画面的整体感，秩序一般是由主体物不锈钢器皿到视觉中心的鱼，画面必须体现主次秩序。

5. 书的画法

书的实物照片如图 4-197 所示。

要点提示：书本的透视可以理解为方体透视，当两本书叠加在一起时，叠加的位置、角度的摆放、书脊的前后位置都要明确地用色彩区分出来。特别是要表现它的体积感和色彩变化，同时除了要表现书的封面、封底、厚度变化外，还需要把书本上的纹理细节图案变化概括出来。下面通过五个步骤来理解表现规律和方法。

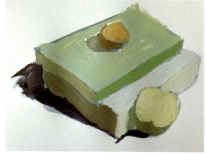
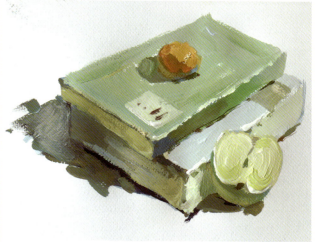
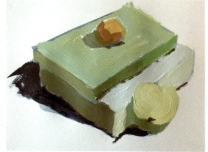

图 4-197	图 4-198	图 4-199
图 4-200	图 4-202	
图 4-201		

图 4-197　书的照片　　图 4-200　书的画法步骤三
图 4-198　书的画法步骤一　图 4-201　书的画法步骤四
图 4-199　书的画法步骤二　图 4-202　书的画法步骤五

步骤一（图 4-198）和步骤二（图 4-199）：用普蓝色勾画出形体的结构和大明暗关系，然后铺出物体暗面的颜色和投影的色彩对比效果。

步骤三（图 4-200）和步骤四（图 4-201）：先铺出物体的固有色和亮面的颜色，注意环境色的变化和表现。然后根据形体结构画出过渡色，这时候的明暗对比要明显。

步骤五（图 4-202）：深入刻画书脊的质感和水果的亮面与高光效果，特别是要拉开绿色苹果和书籍的色彩对比关系，处理好投影效果，使画面自然生动。

6. 照片与写生对照范图

1）面包与瓷碟的照片和写生对照图

面包与瓷碟的照片和写生图如图 4-203 和图 4-204 所示。刻画时要注意画出瓷碟的厚度，通过加重投影来拉开瓷碟与衬布的色彩关系，并注意面包的冷暖色对比。

2）鸡蛋与瓷碟的照片和写生对照图

鸡蛋与瓷碟的照片和写生图如图 4-205 和图 4-206 所示。除了注意刻画出瓷碟的厚度，还要把打开的鸡蛋的体积画出来，同时通过加重投影来拉开瓷碟与衬布的色彩关系，并注意鸡蛋与瓷碟的冷暖色对比。

模块四 色彩造型因素和方法 63

图 4-203 面包与瓷碟照片

图 4-204 面包与瓷碟写生

图 4-205 鸡蛋与瓷碟照片

图 4-206 鸡蛋与瓷碟写生

3）番茄的照片和写生对照图

番茄的照片和写生图如图 4-207 和图 4-208 所示。番茄写生如稍微不注意就很容易画"火"，所以画番茄时要注意暗部冷色的关系和亮部不要调太多大红，多调中黄色、土黄色和橙黄色，再用白色进行提亮，当然，具体还要根据收光情况和环境色的影响等。

4）白萝卜的照片和写生对照图

白萝卜的照片和写生图如图 4-209 和图 4-210 所示。白萝卜比较难画，但主要不被白色"吓住"就没问题了。首先要理解白萝卜所处的环境色关系，通过冷暖色关系和明暗色彩对比表现出形体的体积感和色彩变化规律。

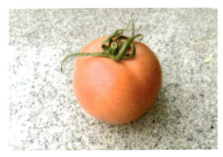

图 4-207 番茄照片

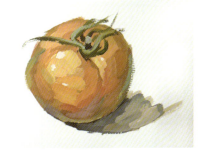

图 4-208 番茄写生

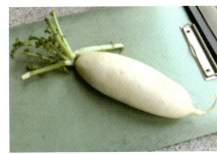

图 4-209 白萝卜照片

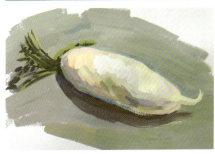

图 4-210 白萝卜写生

任务八　范画欣赏

下面的范画由五位老师完成，范围广、素材丰富且画法各有特点，非常适合学习参考。

图 4-211 所示画面，其笔触大多结合物体的结构特点来走，用笔严谨，刻画到位，色调统一，对形体的塑造有较好的表现效果，整体性较强。

图 4-212 所示静物，其画面色调统一，造型能力强，对形体的刻画以及在色彩塑造方面都比较严谨，技法熟练，对色彩冷暖关系的处理有较好的表现。

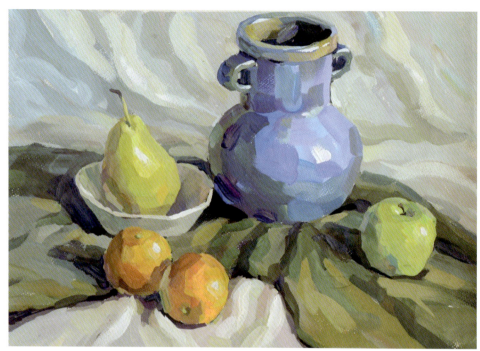

图 4-211　《蓝陶罐》　何杰华

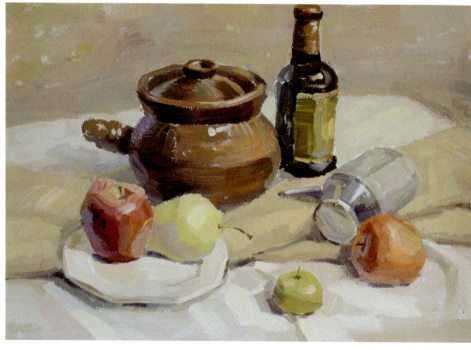

图 4-212　《静物》　何杰华

图4-213所示画面的色调比较和谐，刻画轻松，背景以及衬布的空间塑造非常好，营造出了和谐的气氛。另外，暗部和投影的用色肯定通透，非常自然。

图4-214所示画面整体是冷色调的，在色彩的冷暖关系和空间感方面处理得不错，能抓住色彩的特性以及结合物体的结构特征进行刻画，整体空间感表现较好。

图4-215所示画面较好地处理了绿色布和紫红色火龙果的关系，使画面在对比中显得和谐统一，特别是玻璃杯和玻璃瓶的表现比较轻松，用笔肯定到位。

图4-216所示画面用色、用笔大胆，画面对比强烈，敢于用重颜色处理暗面和压边，使画面具有一定的节奏感，整体色调在冷色对比中形成统一的效果。

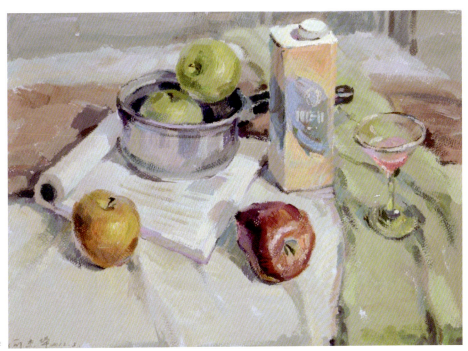

图4-213 《有书的静物》 何杰华

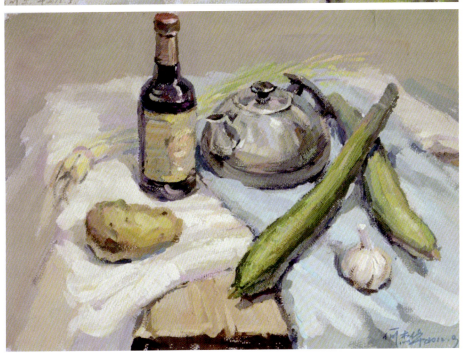

图4-214 《蔬菜静物组合》 何杰华

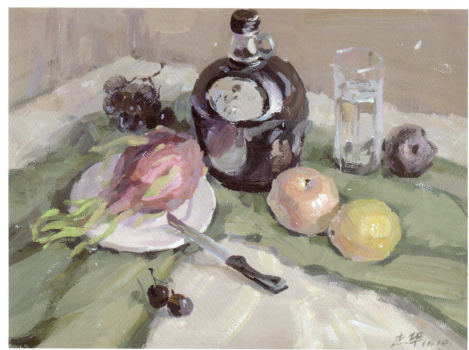

图 4-215 《火龙果静物组合》
　　　　　何杰华

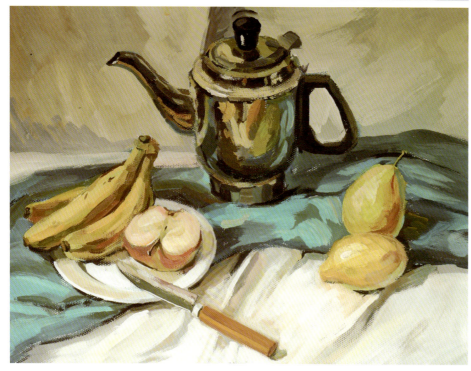

图 4-216 《不锈钢器皿与水果
　　　　　组合》 蔡毅铭

　　图 4-217 所示画面技法熟练，画面效果轻松和谐，特别是对色彩空间的处理非常到位，前面的两个番茄和大白菜之间的空间感对比强烈，主次分明。

　　图 4-218 所示画面用了对角线构图，整体塑造比较轻松，特别是物体的虚实关系处理非常到位，玻璃杯和陶罐的质感塑造自然生动。

　　图 4-219 所示蔬菜静物组合，在塑造不锈钢器皿和玻璃材质的质感方面处理得很好，画得比较轻松，笔法熟练，能观察到质感的光影变化并熟练捕捉和表现，整幅画布局合理，构图平稳。

模块四 色彩造型因素和方法 67

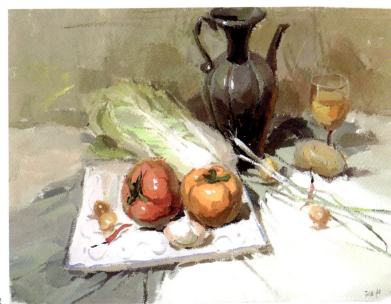

图 4-217 《蔬菜静物组合》 孙良艳

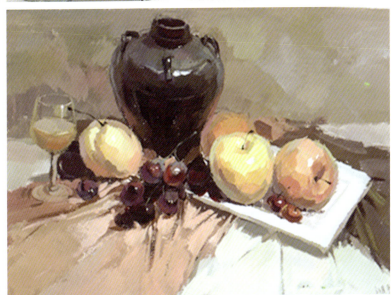

图 4-218 《陶罐水果组合》 孙良艳

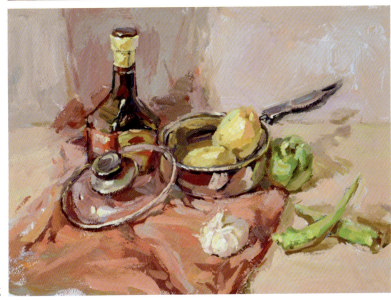

图 4-219 《蔬菜静物组合》 甘智航

图4-220所示绘画工具组合,画的物件不多,看起来简单,但容易画得琐碎。作者抓住了画面的整体性,对衬布做了简单的处理,加强调色盘和笔的特点和整体塑造,使画面简单又耐看。

图4-221所示静物,整个画面控制在暖色调中,中间的地球仪尤其明显,冷暖之间形成对比的效果,使画面的主次关系非常明显,书本和笔的质感塑造也很到位。

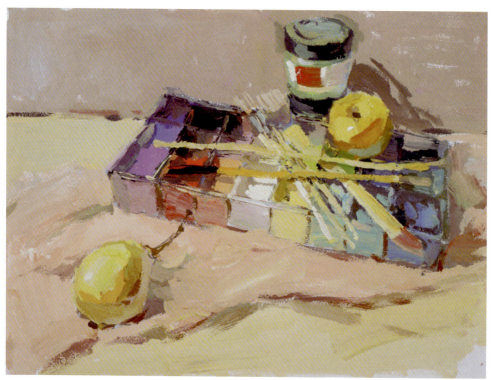

图4-220 《绘画工具组合》 甘智航

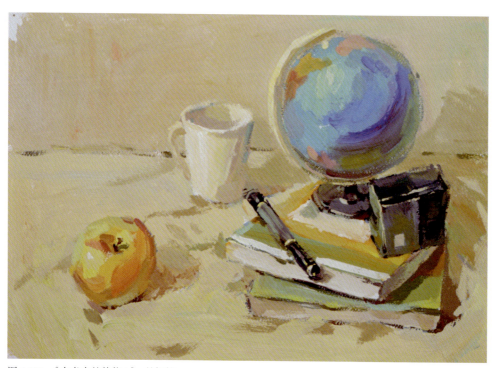

图4-221 《有书本的静物1》 甘智航

图 4-222 所示静物，整幅画为冷色调的效果，冷暖之间的对比处理恰到好处，特别是前面的水果暗部冷色的处理自然协调，用笔熟练，注重细节的表现，比如石膏的质感处理等都比较到位。

图 4-223 所示画面构图平稳，色调统一，笔法熟练，基本功扎实，陶罐釉面质感表现得非常好，同时对形体的结构理解以及用色彩去表现都很到位。

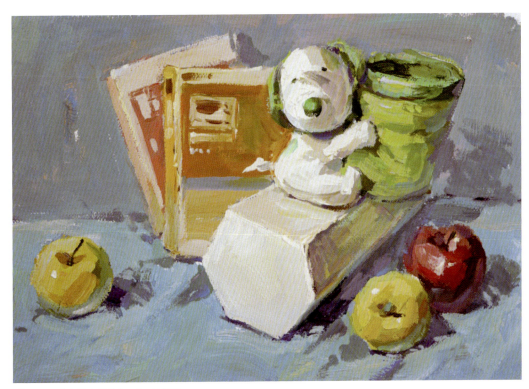

图 4-222 《有书本的静物 2》 甘智航

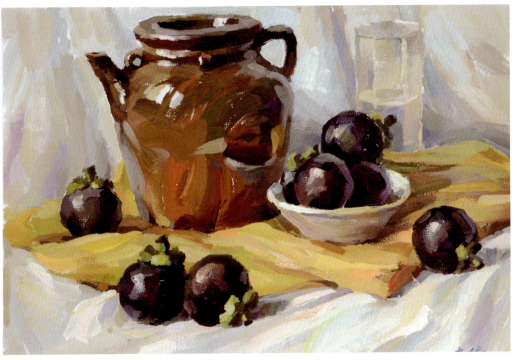

图 4-223 《山竹陶罐组合》 何杰华

图4-224所示画面的整个色调看起来很舒服,色调明亮而统一,对各形体的塑造都很到位,特别是对绿色葡萄的处理,在塑造时能注重环境色的处理,使其与整个色调统一,两个橘子与衬布的色相关系也拉开了对比,非常耐看。

图4-225所示画面的色调处理比较协调统一,蓝、绿、黄三种色调都很协调,对形体的刻画比较概括,用笔、用色都很熟练。

图4-226所示画面敢于合理运用重颜色压边和处理暗部,使画面很有"分量"。塑造方面注重虚实关系的处理,尤其是前面的葡萄塑造很精彩、生动,整个画面的色调既对比又统一。

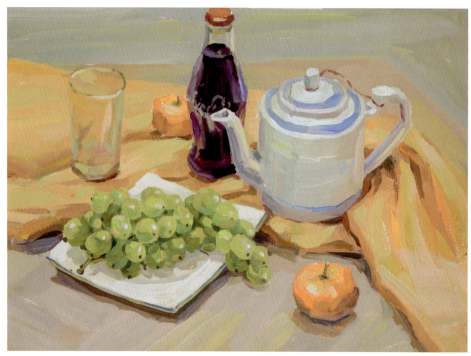

图4-224 《茶壶静物组合》
何杰华

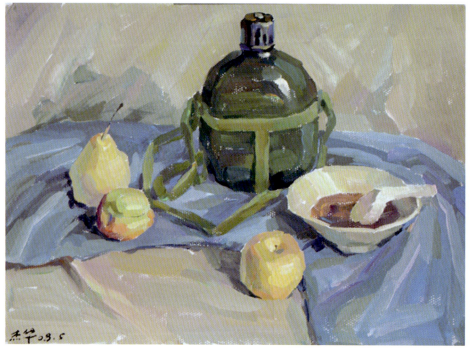

图4-225 《有军用水壶的静物》
何杰华

模块四 色彩造型因素和方法 71

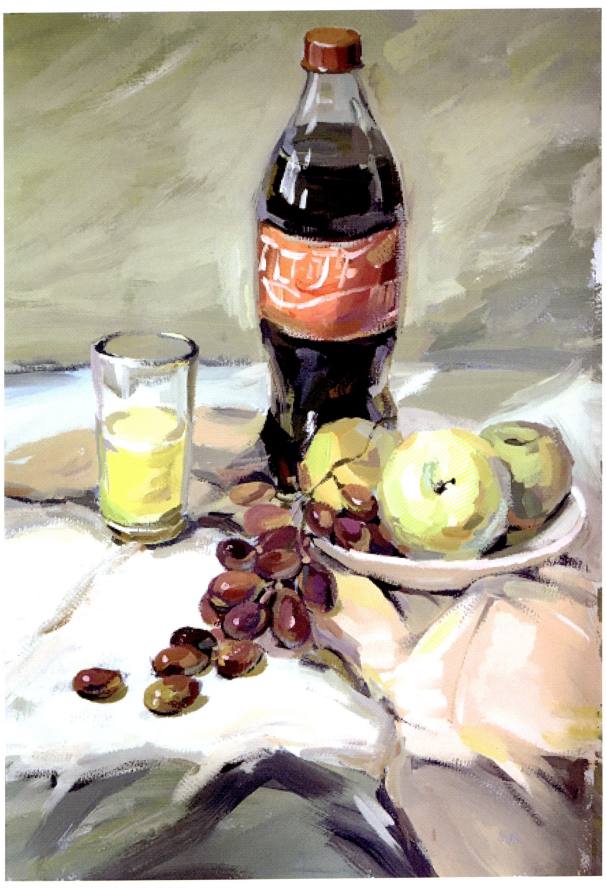

图 4-226 《可乐水果静物组合》 蔡毅铭

图 4-227 所示画面采用俯视效果来表现，难度有点大，较好地画出了光影的效果，塑造出了花卉的特征，物体之间的虚实关系处理较好，整体空间感比较强。

图 4-228 所示画面对色调的控制处理得非常好，色调统一协调，画法熟练，基本功扎实，对布纹的刻画比较轻松，画得比较精彩，注意了对花卉的虚实处理，整个画面的空间感处理到位。

图 4-229 所示画面的构图有一定的空间层次感，用笔轻松，画法熟练，画面色调统一，尤其是陶罐和水果的暗部处理比较微妙，与投影之间形成对比统一的效果。

图 4-230 所示画面非常明亮，给人眼前一亮的感觉。画法熟练，笔法轻快，注重色彩冷暖关系的处理，对物体主次关系的处理比较到位。

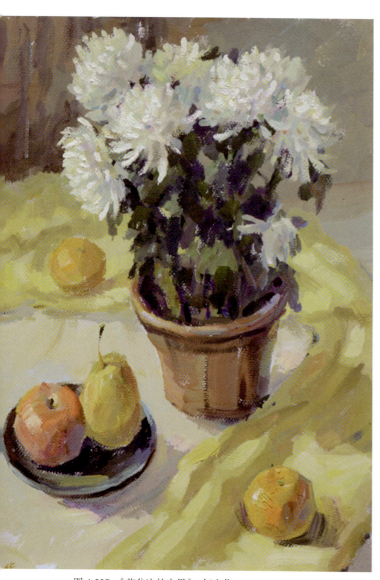

图 4-227 《花盆边的水果》 何杰华

图 4-228 《格子布上的静物》 何杰华

图 4-231 所示静物组合，其画面有种古典油画的味道。画面的虚实关系处理比较到位，加重背景，与前面的空间形成了强烈的对比，南瓜明亮的中黄色和不锈钢器皿质感的塑造非常精彩，增强了画面的冲击力。

图 4-232 所示静物，其画面以小笔为主进行塑造，有"点彩派"的效果。能较好地运用小笔组织色彩关系，使画面既丰富又整体，给人轻快的视觉效果。

图 4-233 所示组合，其画面构图饱满，具有较强的视觉冲击力，技法熟练，基本功扎实，色彩表现力较强，鞋和眼镜的质感塑造都很到位，抓住了形体的特征。

图 4-234 所示静物，其画面色彩丰富，用笔技法熟练，画法轻松，用色大胆，构图有一定的形式感，能很好地塑造出画面的空间和气氛，增强了画面的整体感。

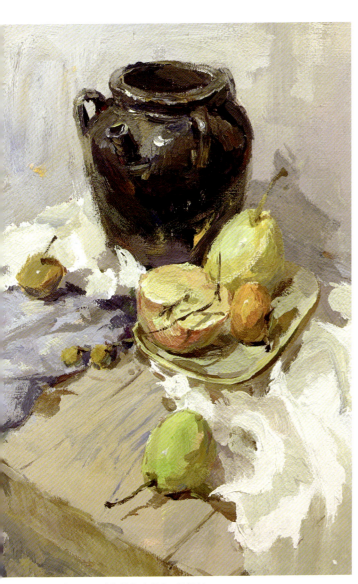

图 4-229 《陶罐与水果》 甘智航

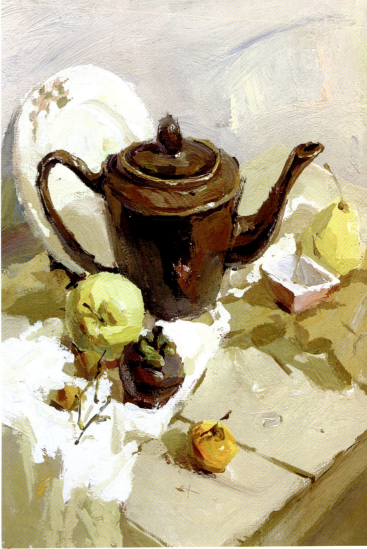

图 4-230 《茶壶与水果》 甘智航

图 4-231 《切开的南瓜静物组合》 刘小鲁

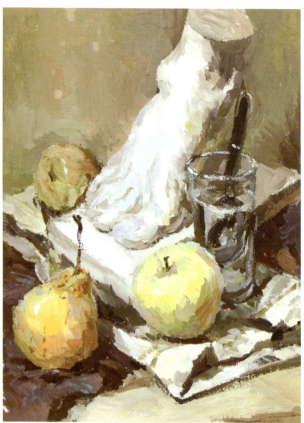

图 4-232 《静物 1》 刘小鲁

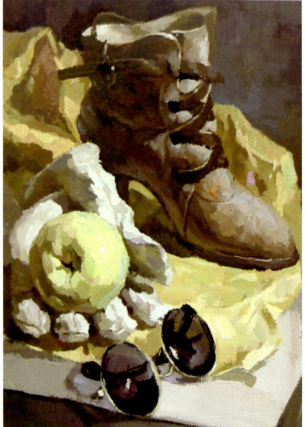

图 4-233 《有鞋子的组合》 刘小鲁

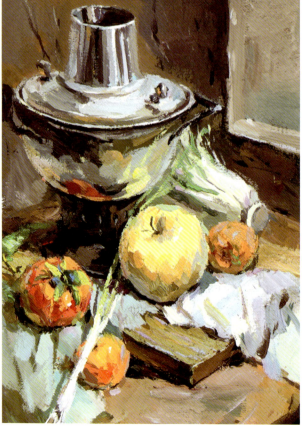

图 4-234 《静物 2》 刘小鲁

图 4-235 所示画面整体统一在冷灰色调中，色调高雅，色彩丰富而统一，用笔轻松熟练，一气呵成。整体画面的虚实关系和空间感的塑造比较好。

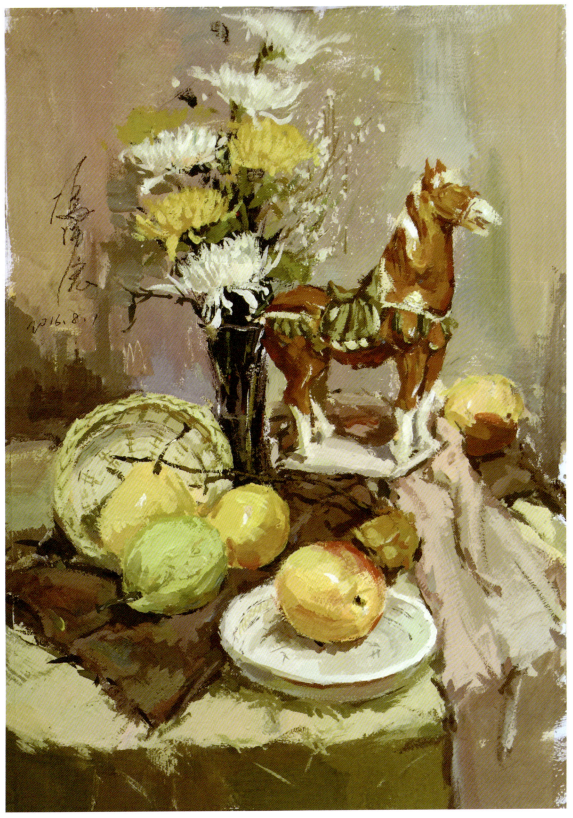

图 4-235 《静物 3》 冯泽宏

图4-236所示静物组合简单，构图也比较平淡，但在色彩塑造方面非常到位。两个梨之间的明度对比、色彩空间和冷暖色的互补色处理得比较好，使整幅色调效果非常丰富。

图4-237所示水果静物运用了三角形构图，构图稳重，刻画过程主次分明，用笔轻松，特别是"菠萝钉"的处理，虚实得当。

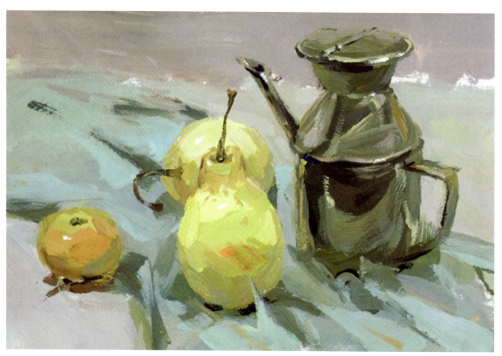

图4-236 《水果与不锈钢器皿静物》 甘智航

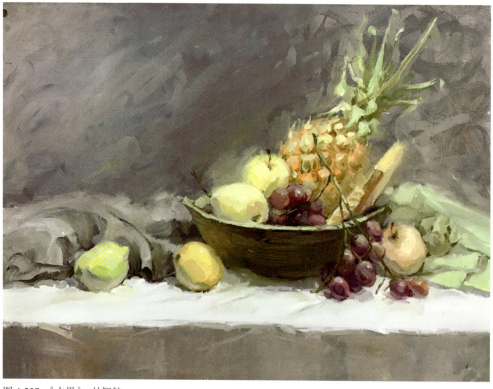

图4-237 《水果》 甘智航

图 4-238 所示画面大面积运用了互补色的对比，背景蓝色衬布在明度上处理得更灰，紫色的色块在画面中起到调和的作用，台面上的白色电话也起到协调的作用，台灯和前面的橙子在冷色环境的衬托下更加突出。

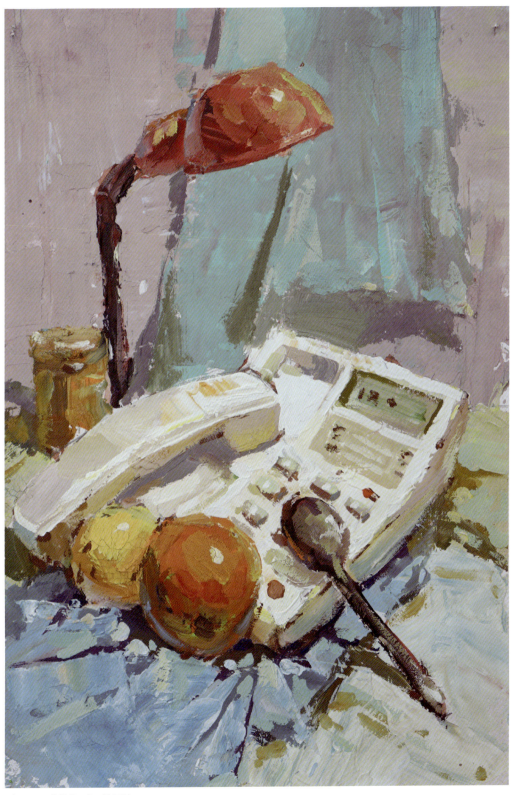

图 4-238 《静物 4》 甘智航

图 4-239 所示画面色调和谐，刻画深入，层次丰富，主次分明。足球的刻画注意了虚的效果，白色的色块加入了环境色和有色灰，处理得特别好。前面的苹果和衬布刻画深入到位，绿色与红色的绳子互存共融。

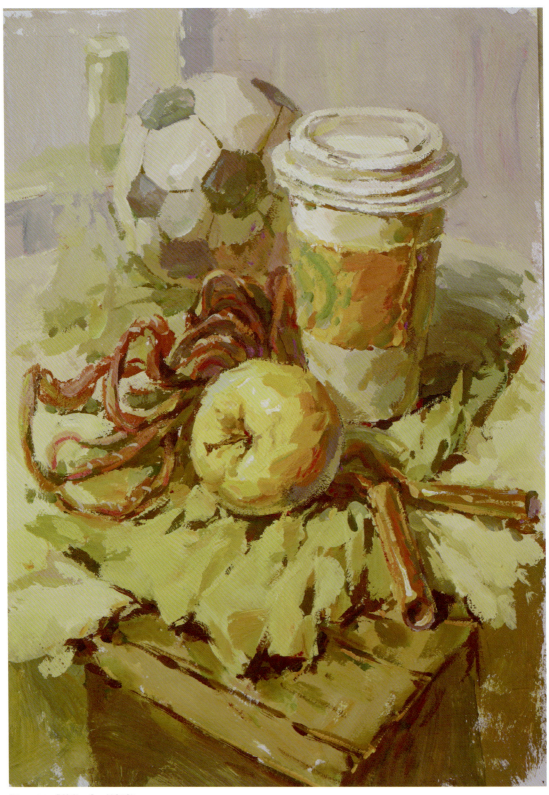

图 4-239 《静物 5》 甘智航

图 4-240 所示画面色调明快，砖头和绿色衬布的颜色让画面生动起来，白色的帽子塑造结实，结构清晰，在上面的有色灰运用特别多、特别到位，与环境色协调，冷暖色的小对比丰富了画面。

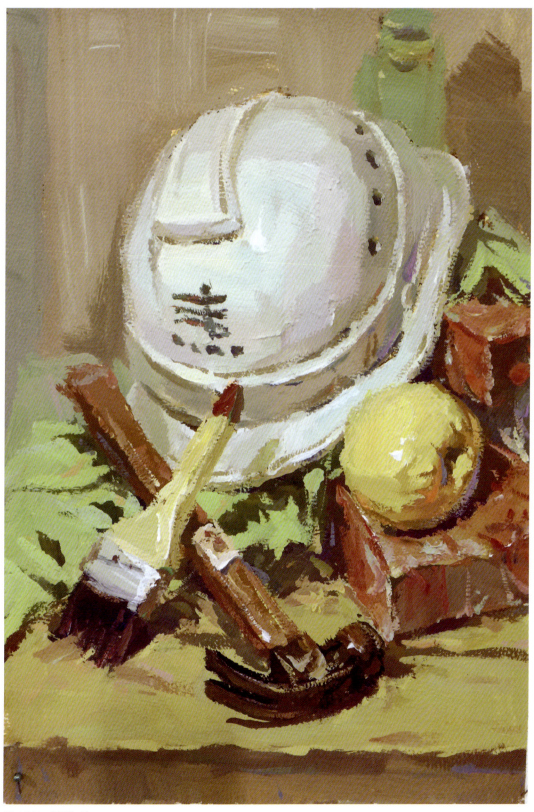

图 4-240 《静物 6》

图 4-241 所示画面物件比较少，衬布颜色比较简单。作者运用有色灰的能力特别强，背景和衬布的颜色运用了冷暖对比，物件的颜色也大胆运用了互补色，画面不仅生动而且结实有力。

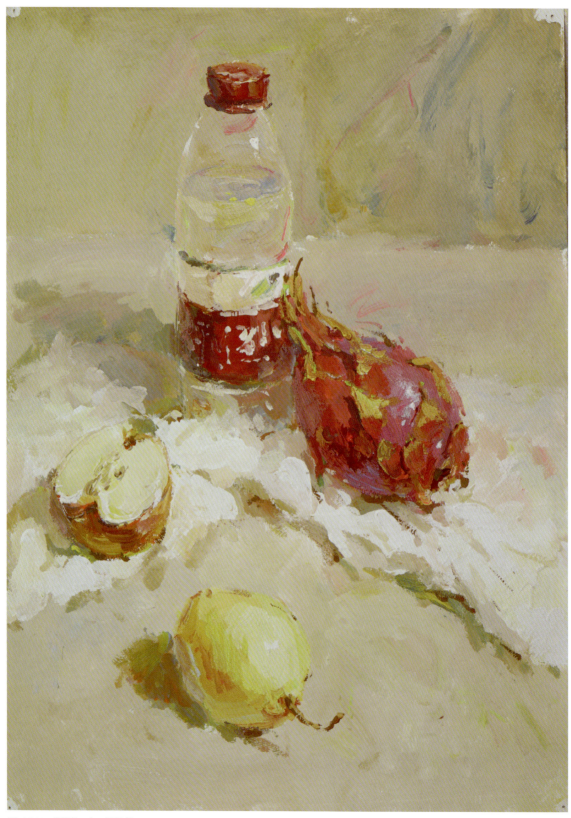

图 4-241 《静物 7》 甘智航

图 4-242 所示画面的物件是常规的入门题材,难度不大,但越是要画好这些常规的题材,越显示出作者的功力。这个黑色陶罐塑造结实,造型准确,高光的运用充分表现出了陶罐的质感。

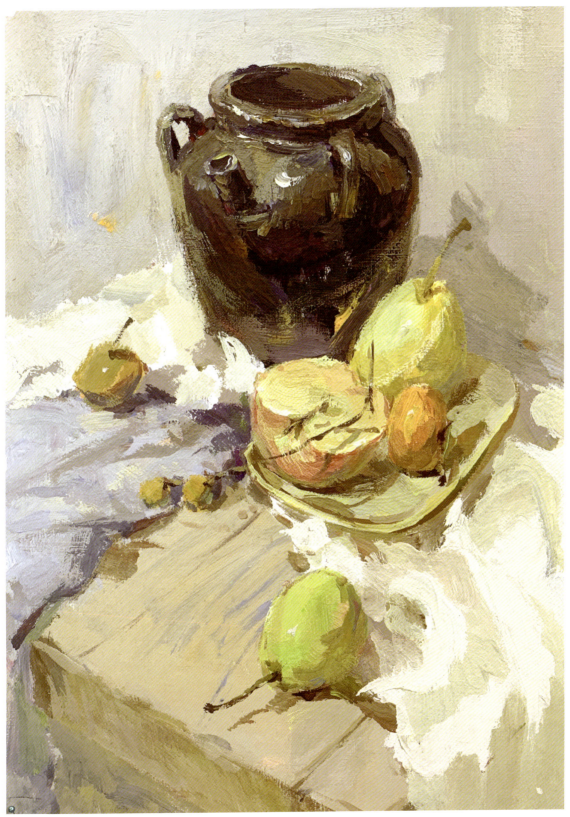

图 4-242 《静物 8》 甘智航

图 4-243 所示画面色调协调,冷暖色的运用熟练到位,互补色的处理运用了减低纯度、加入同种色的方法,同时物件塑造结实,空间明确。

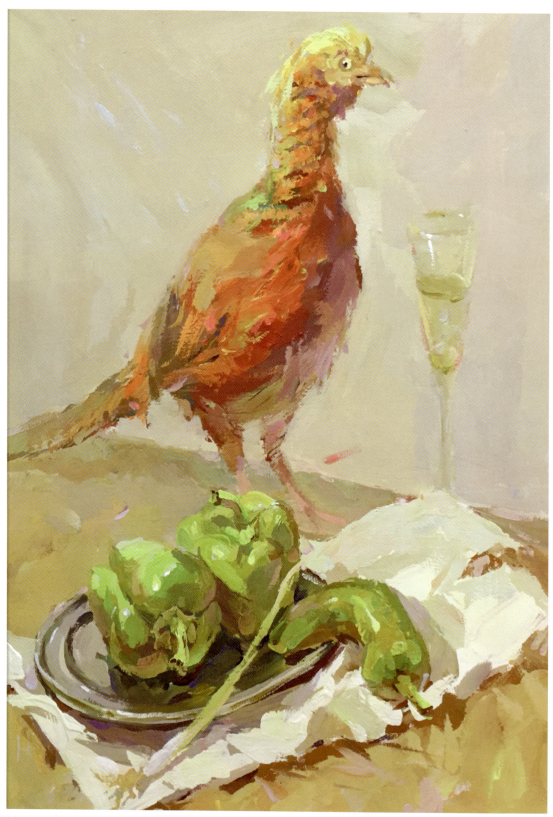

图 4-243 《静物 9》 甘智航

图 4-24 所示画面色调沉稳，互补色的运用熟练含蓄，鞋子塑造结实，刻画生动，画面中各种不同物件的质感分明。

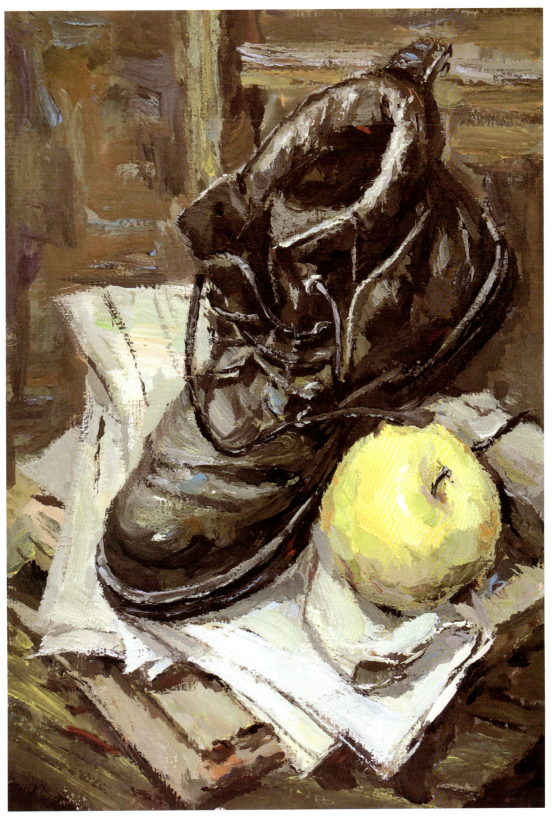

图 4-244 《有鞋子的静物》 刘小鲁

图 4-245 所示画面整体用笔轻松，冷暖色运用舒服，营造出来的空间感非常好，物件的刻画结实，光感强烈。白色纸杯的用色通透生动。

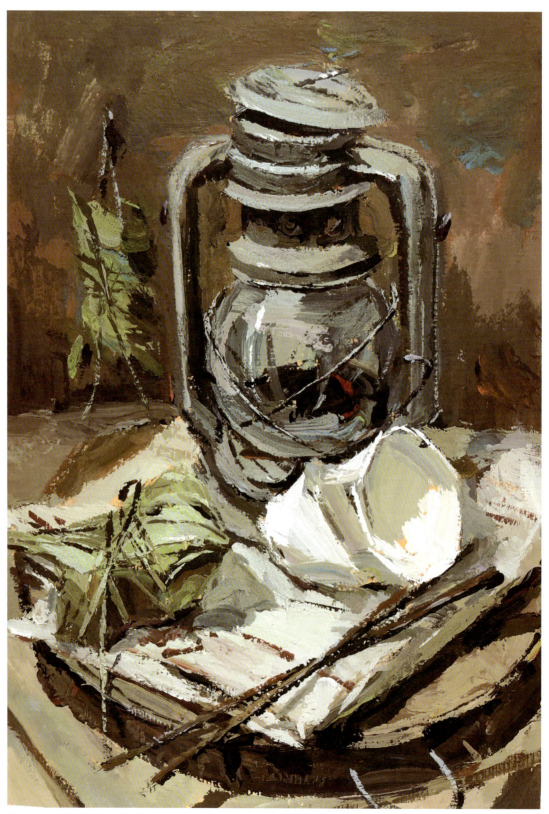

图 4-245 《油灯静物》 刘小鲁

图 4-246 所示画面的难点在于石膏鼻子的刻画，无论是结构还是用色，都要关联到光源色、环境色和冷暖色等。整个画面的空间感、光感、火龙果冷色光的运用以及石膏鼻子的刻画都非常到位。

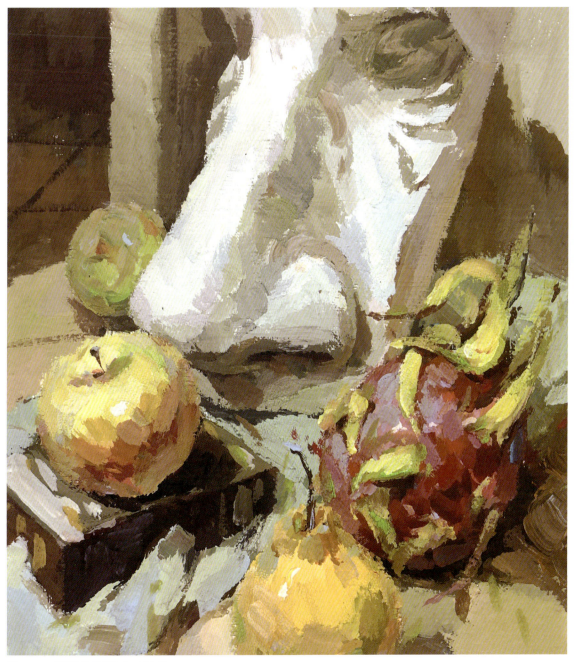

图 4-246 《石膏鼻子静物》 刘小鲁

图 4-247 所示画面构图饱满,光感强烈,塑造结实,冷暖色的运用到位,比如蒜头,它的固有色本来是白色,但是运用在暗部的颜色是偏紫色的灰,这就是黄色衬布对周围环境的影响,从而产生的互补色。

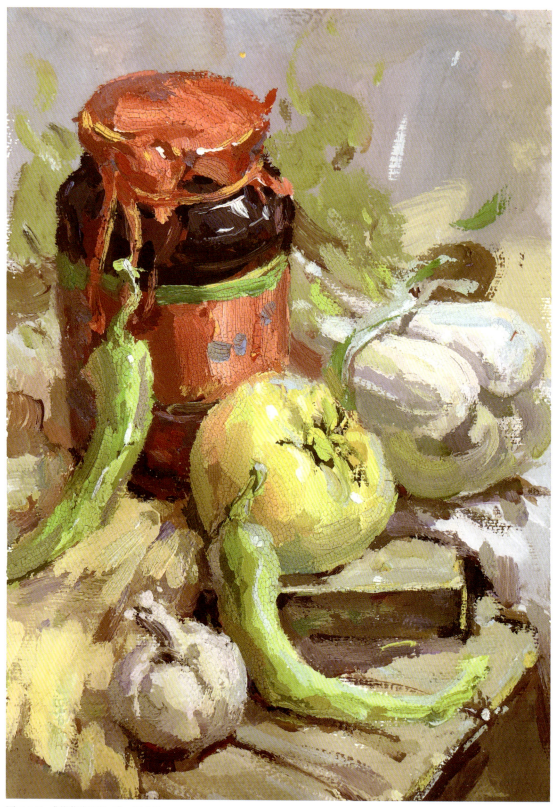

图 4-247 《蔬菜类写生 1》 刘小鲁

图 4-248 所示画面构图饱满，光感强烈，塑造结实，空间营造较好。前面的桌面，后面的墙壁和灶台，将整个画面进行分割，让画面的空间感特别好。可以看到，这三个地方的颜色相似，都是褐色类的颜色，但协调中又各有不同，共同营造出画面的空间。

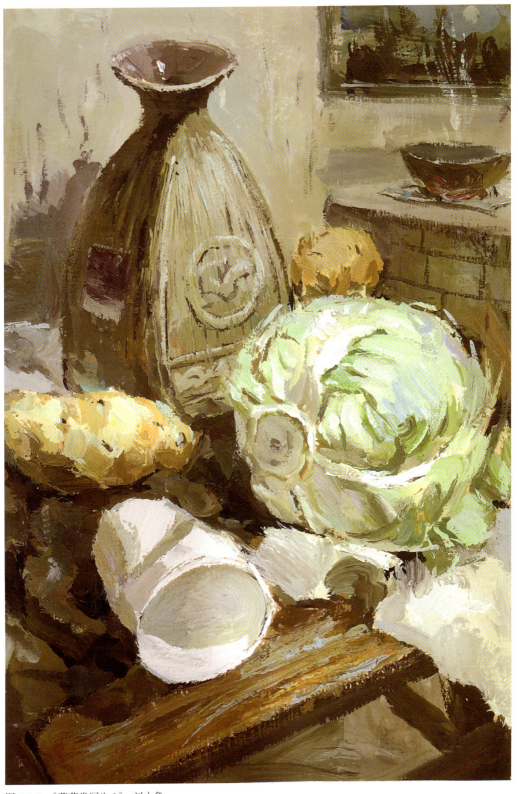

图 4-248 《蔬菜类写生 2》 刘小鲁

图 4-249 所示画面是暖色调,番茄、洋葱、土豆、胡萝卜都是暖色的,所以作者在处理木桶、背景时用了偏暖的颜色,整个画面统一协调。同时,画面中的洋葱、白色衬布和切菜板大胆运用了冷色,使画面更加生动。

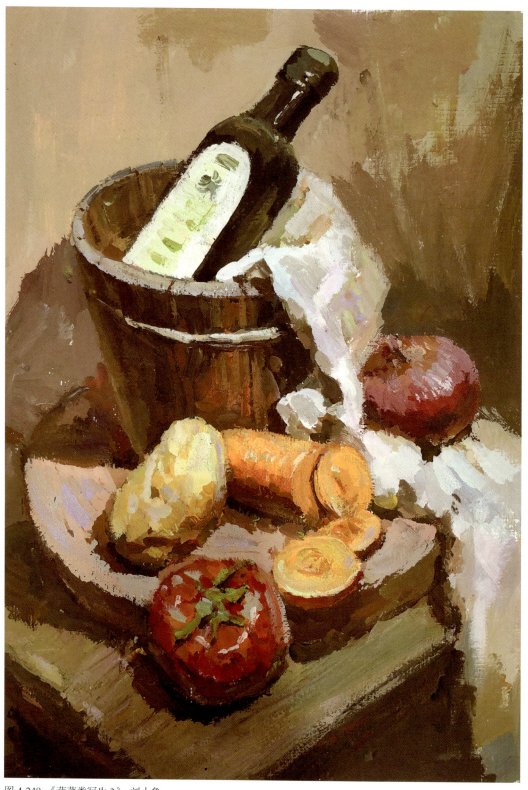

图 4-249 《蔬菜类写生 3》 刘小鲁

图 4-250 所示画面生动,气氛热烈,不锈钢餐具结构结实,盖子的玻璃质感画得较好。

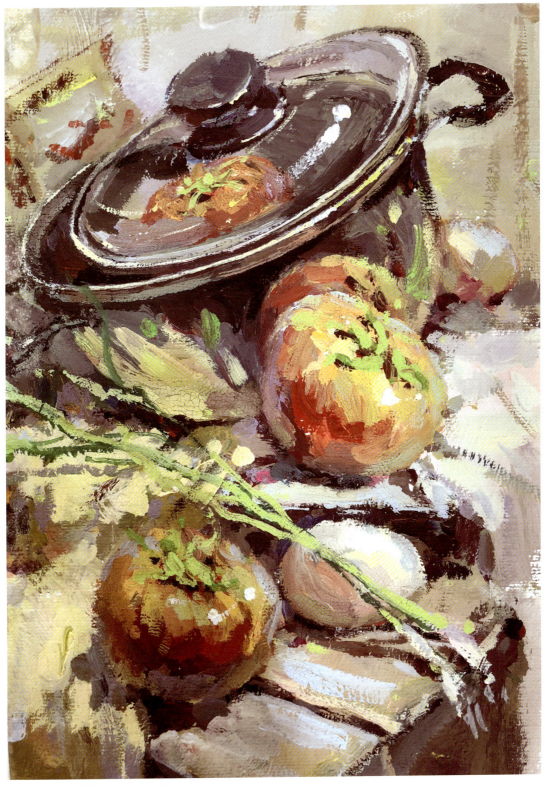

图 4-250 《蔬菜类写生 4》 刘小鲁

图 4-251 所示画面运用了 S 形构图，空间的纵深感强烈，色调轻快、协调。

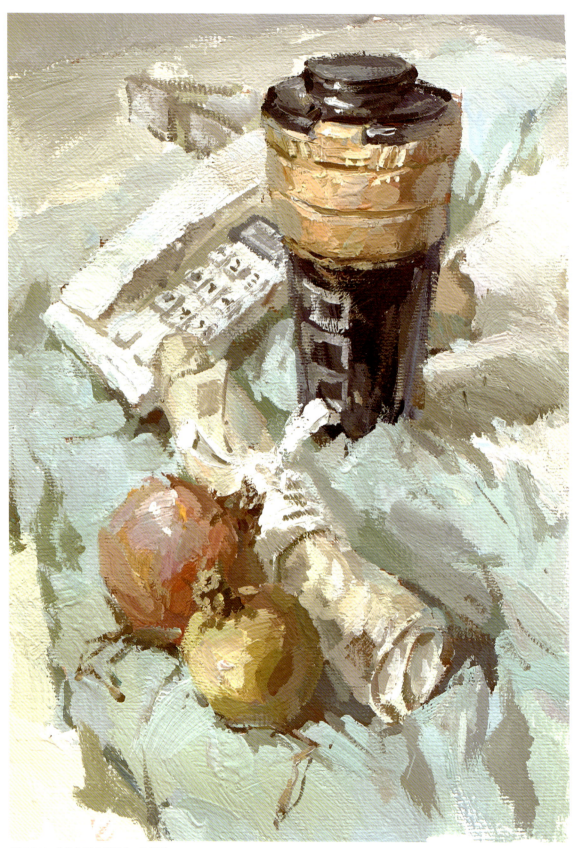

图 4-251 《有电话的静物》 甘智航

图 4-252 所示画面中的南瓜和柿子造型雷同，都是球体，但因为有一个高的茶壶，使整个构图变得非常巧妙。画面的难度还在于有很多的同类色，在色调处理上要充分体现物体之间的区别。

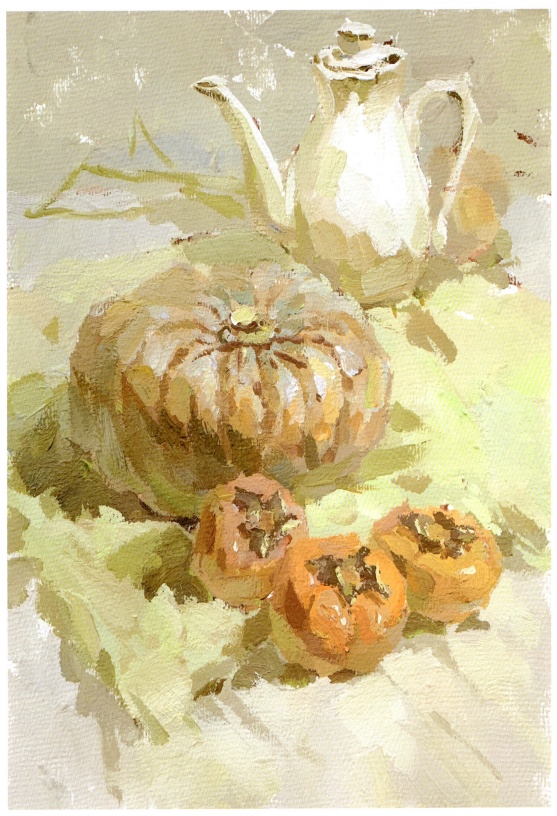

图 4-252 《有南瓜的静物》 甘智航

附录
写生照片

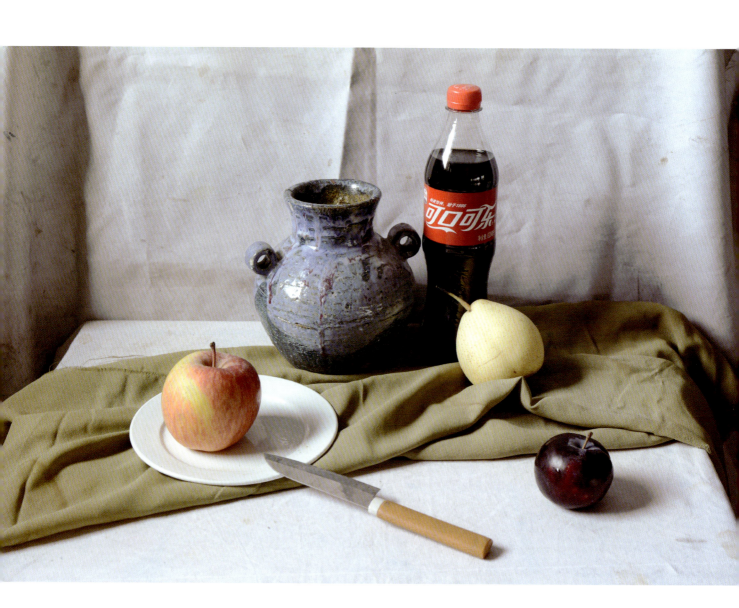

附录 写生照片

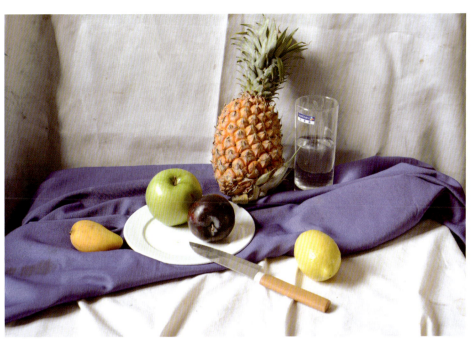

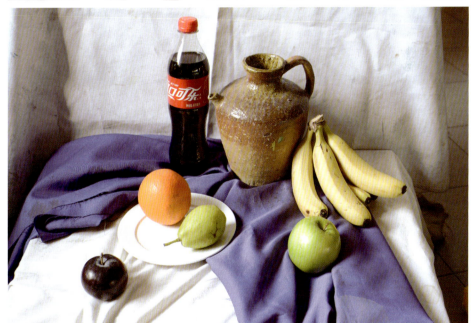

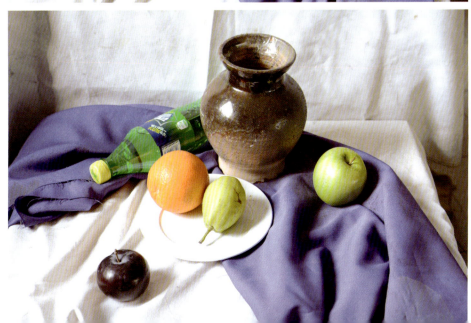

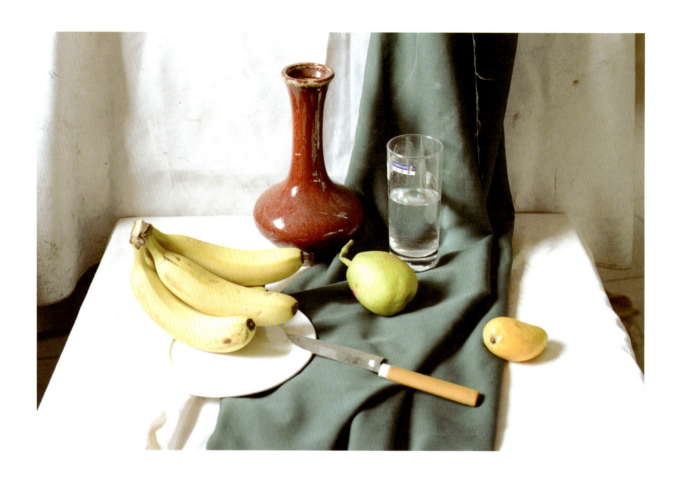

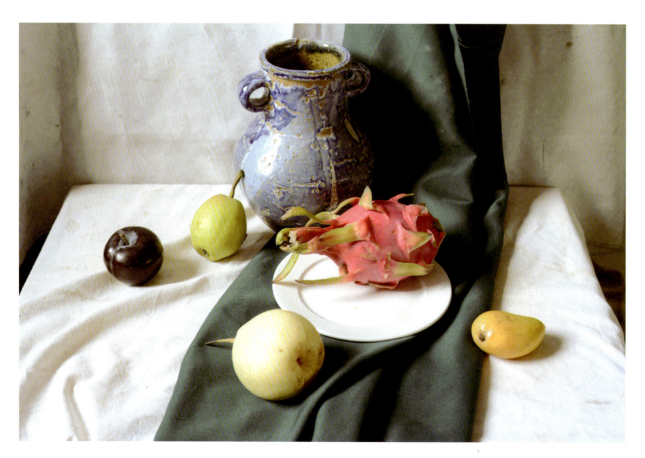

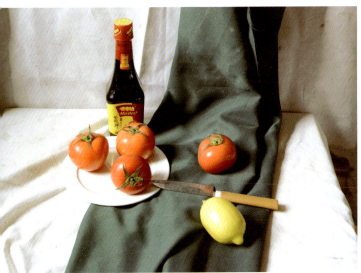
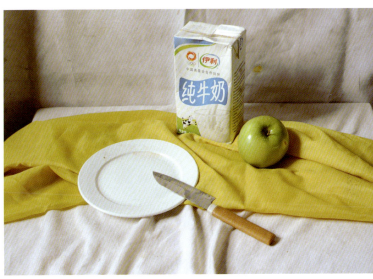
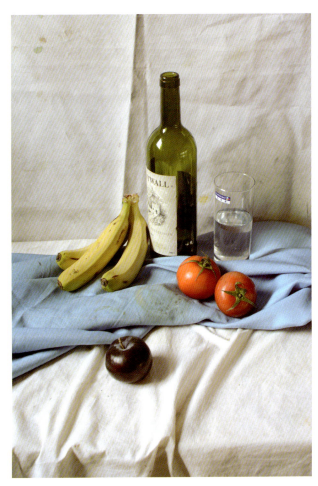
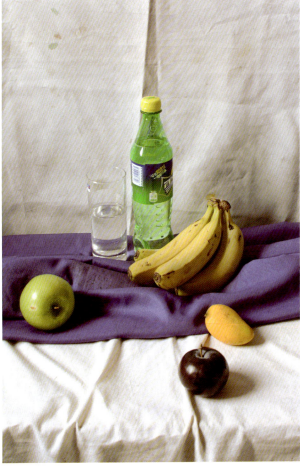

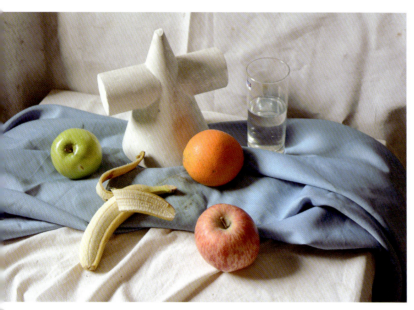
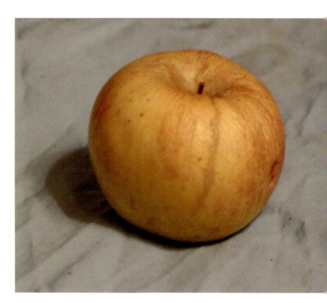
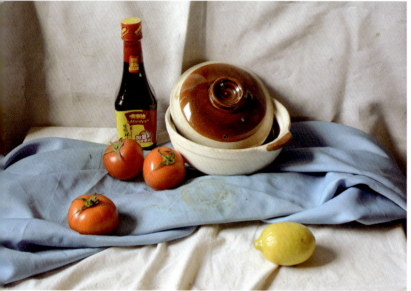
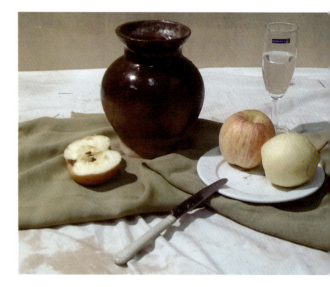
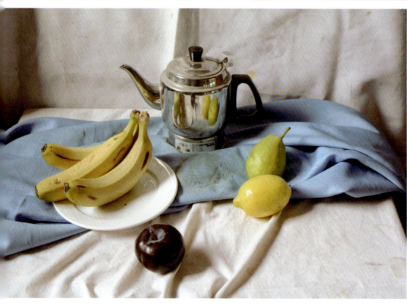
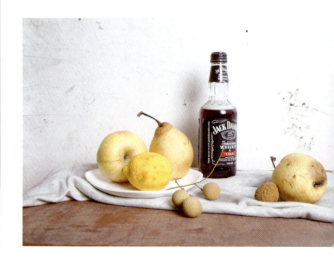

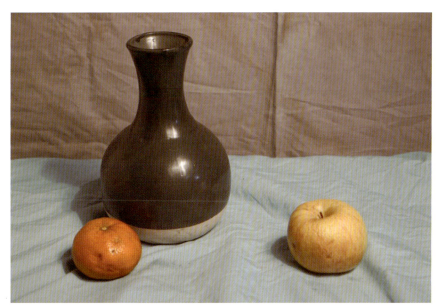

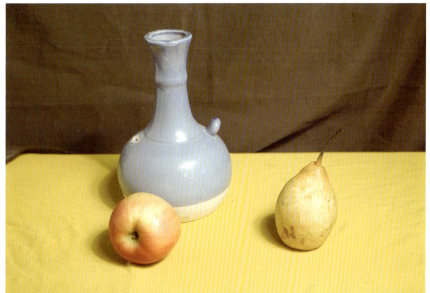

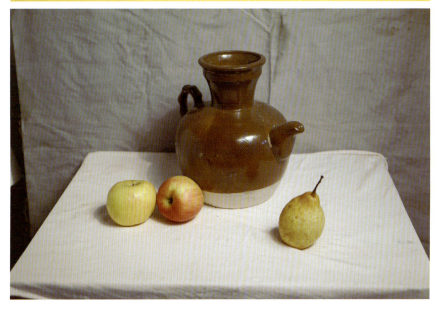

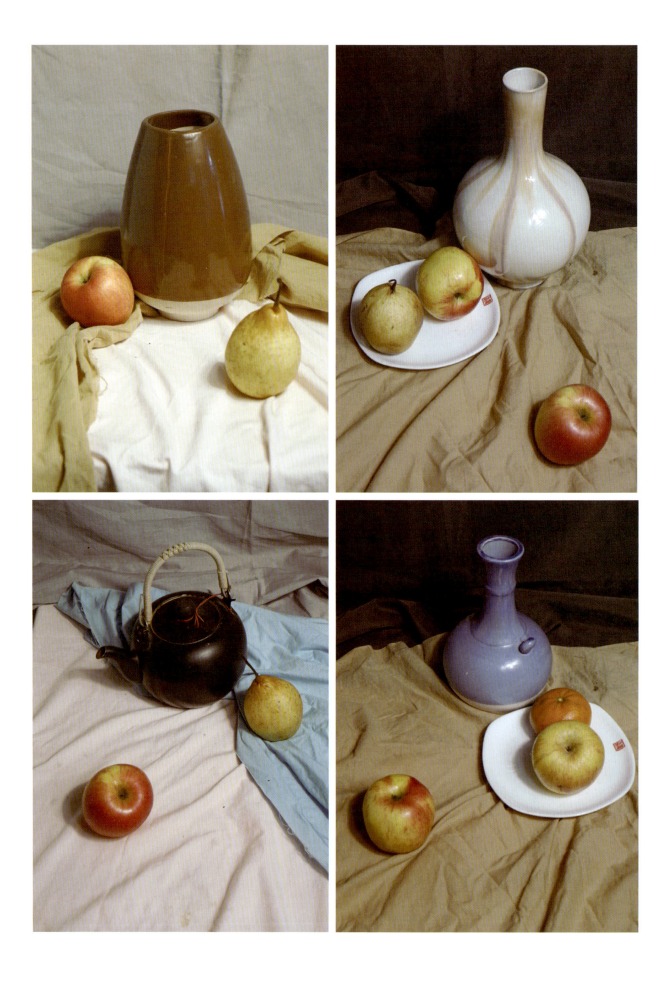

附录 写生照片 101

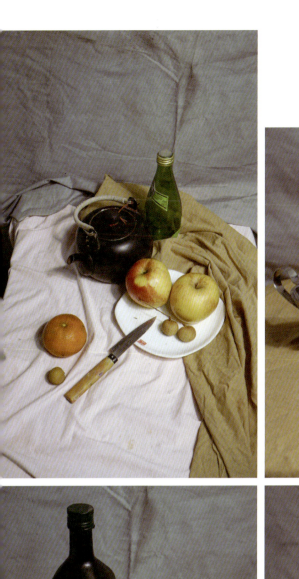
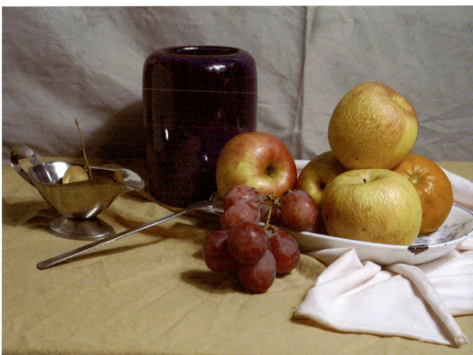
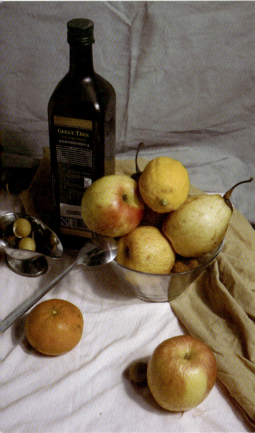
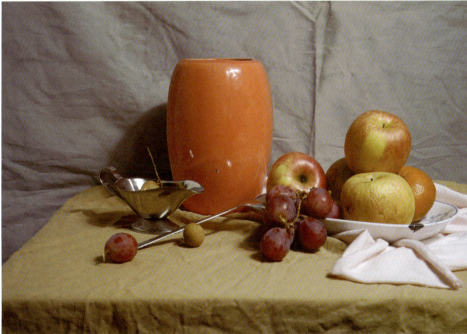

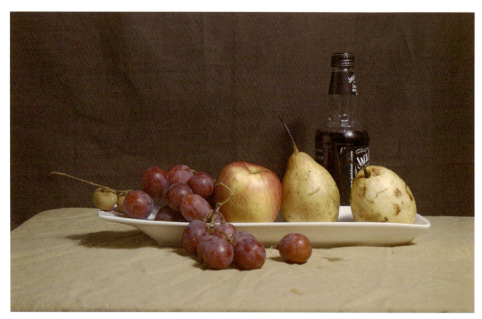
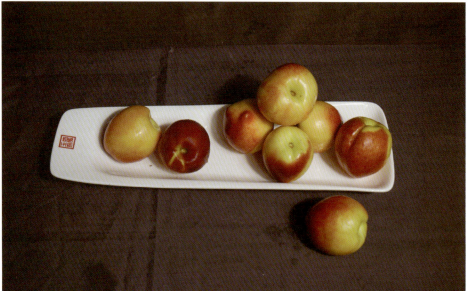
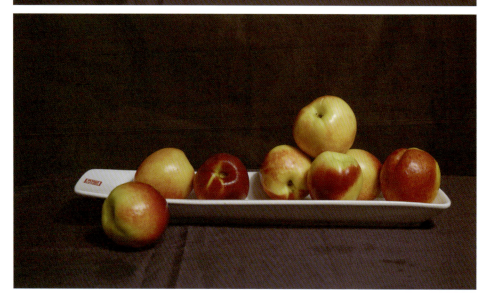

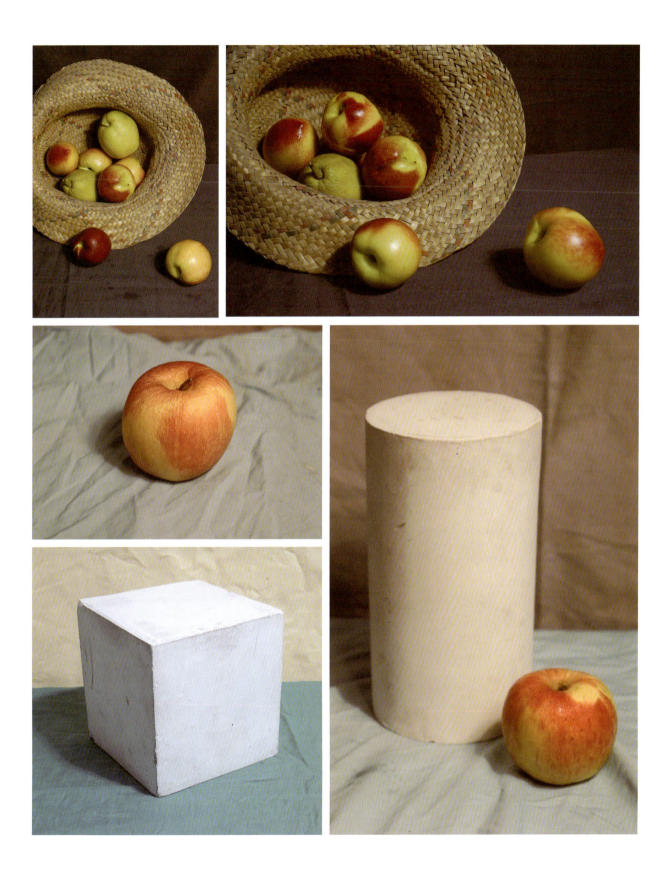

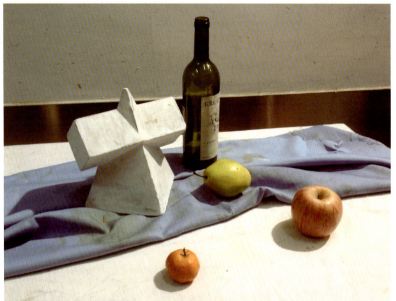
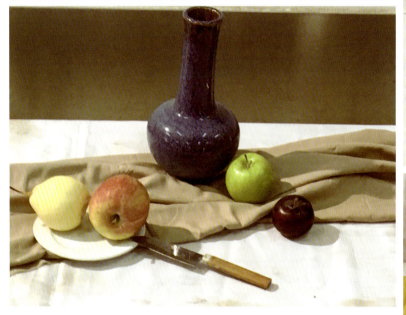

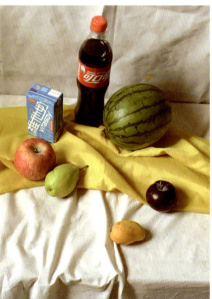

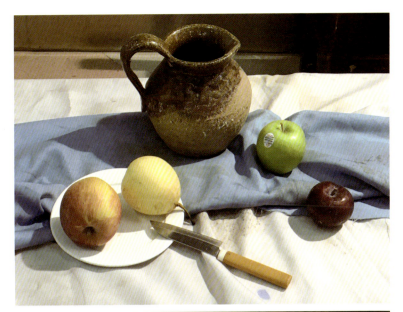
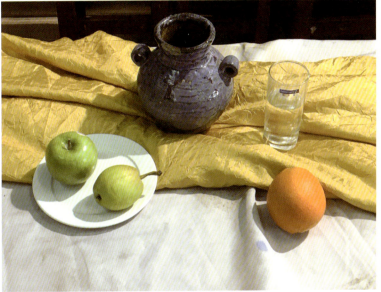
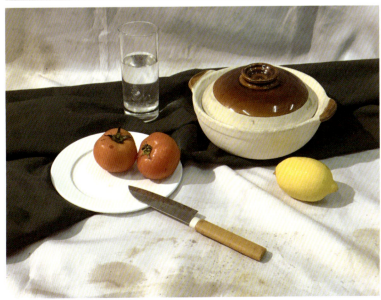

106 色彩

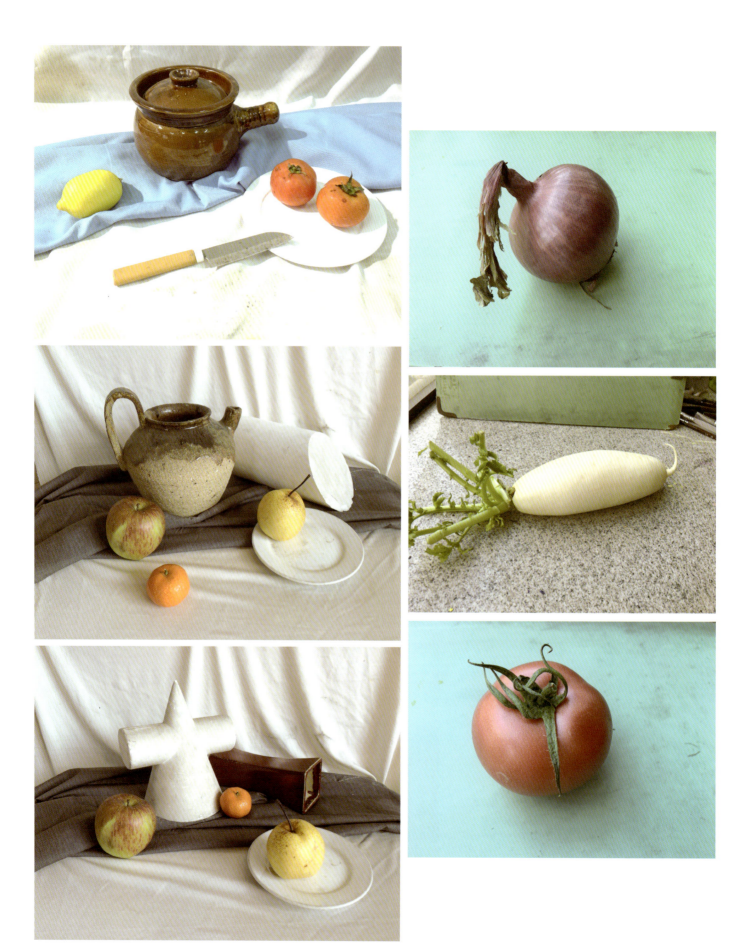

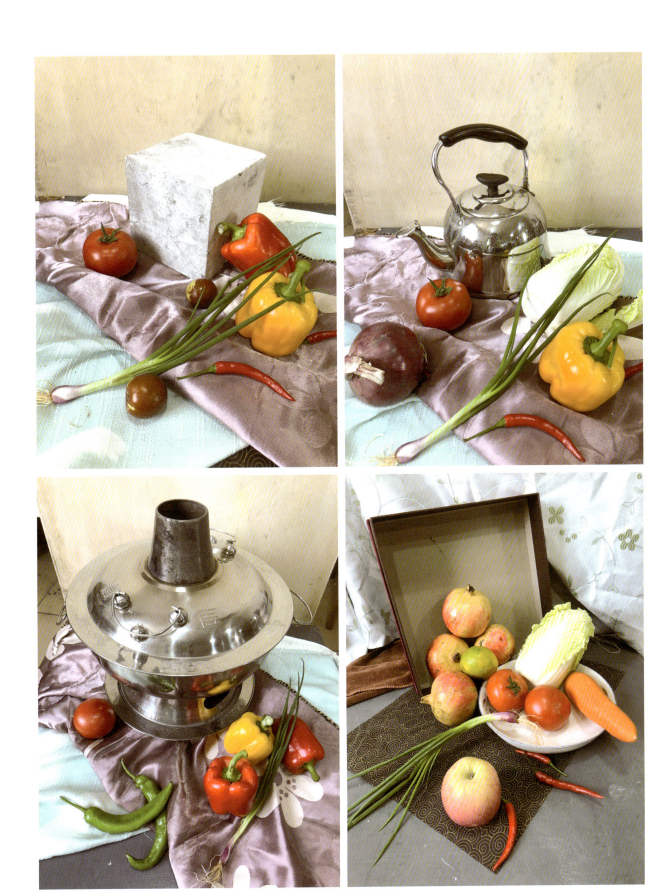

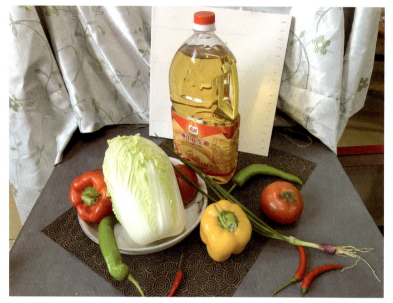

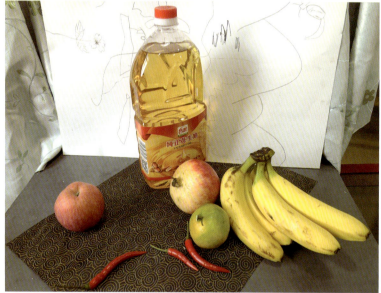

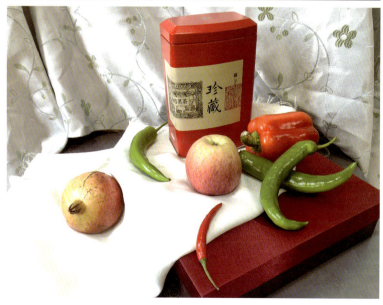

附录 写生照片

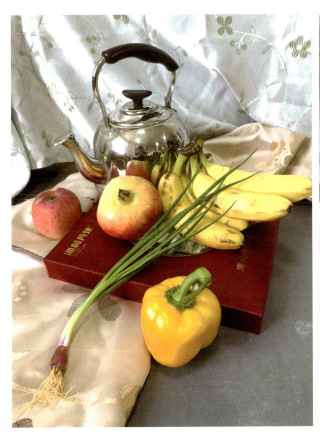
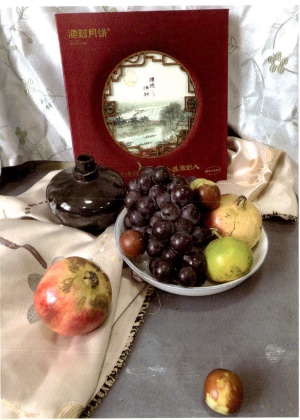
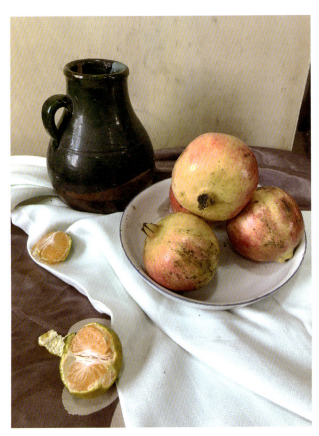
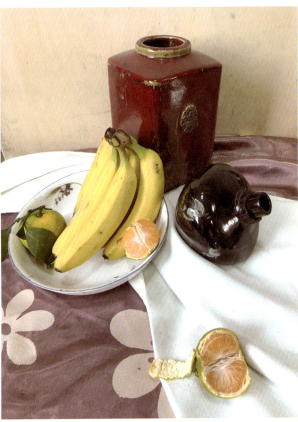

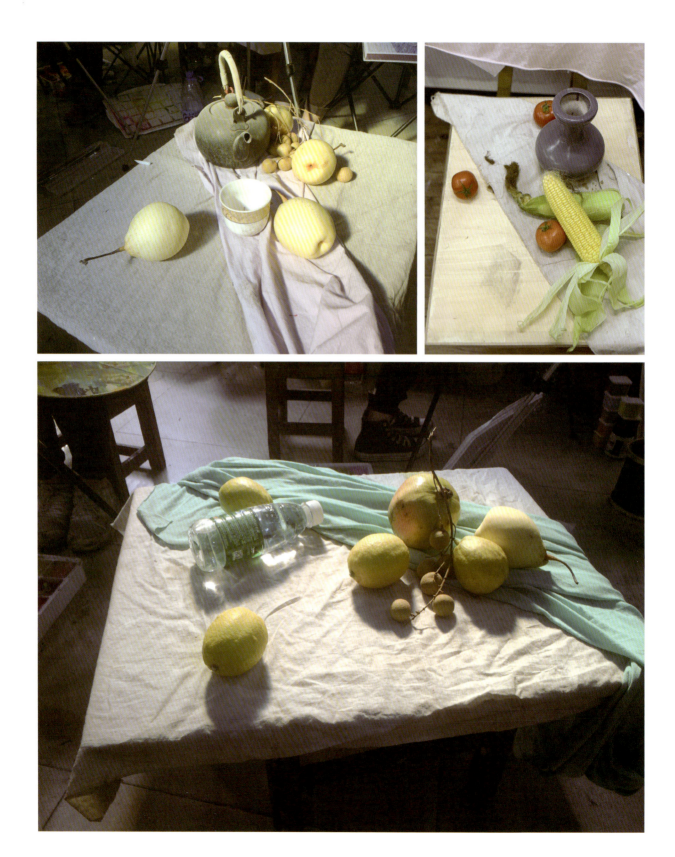

附录 写生照片 111

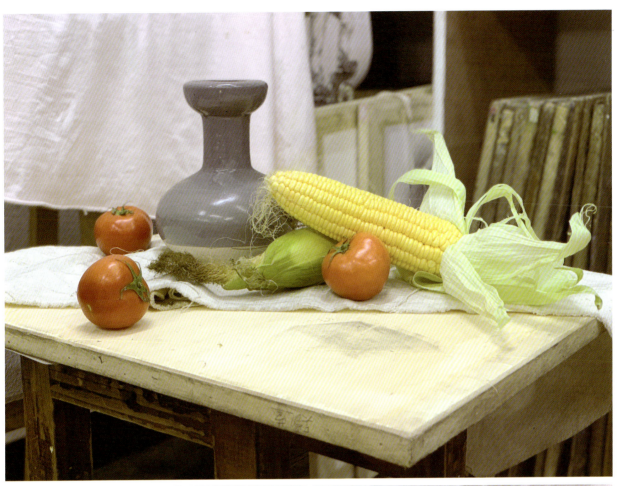

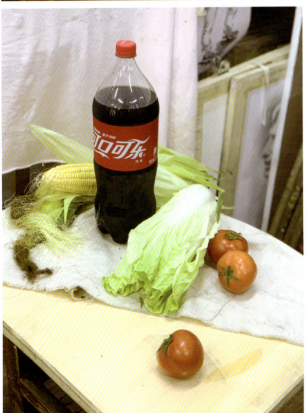

参 考 文 献

[1] 孔祥涛. 师说：色彩篇 [M]. 北京：中国书店出版社，2013.
[2] 陈伯尧，周仁超. 型色：色彩静物 [M]. 广州：岭南美术出版社，2016.